U0106629

蕭條 CULT片 爆炸力

那個低潮期的香港電影

DEPRESSION CULT MOVIES EXPLOSIVE POWER

HONG KONG MOVIES AND THE SOCIETY,
IN THE TIMES OF ADVERSITY

黃曉南 著

前言

1998 至 2003 年是我的成長青春期，卻也是香港的低潮期，社會氣氛低迷，我鍾愛的電影行業尤其雙重坎坷，經濟不景以外，盜版 VCD 極猖獗，整個行業深陷低谷，所以那時期的港產片通常受到低估，甚至被視為「爛片」。不過，正正是這批低潮期電影，儘管以極低成本製作，卻別具頑強生命力和出眾創意。

同時，這批電影的很多題材和內容，都密切反映着社會狀況和時代精神，例如以「追債」、「破產」、「失業」、「燒炭」、「走投無路」、「逆境自強」為主題，很多電影角色也用自己方式掙扎求存，為觀眾帶來勸勉（如《一個字頭的誕生》「要搵返自己」、《墨斗先生》「換個角度找出路」等）。該時期不少另類題材和風格的低成本港產片，現在也被視為 Cult 片經典，備受小眾影迷追捧。

這段時期橫跨我的高中和大學歲月，當時香港經濟艱困，市民心情灰濛，彷彿看不見出路。我偶爾省下零用錢，購買

25 元早場戲票，成為場內僅有三四隻小貓之一。更多的是購買 100 蚊 4 隻特價影碟，在家中看完一遍又一遍，跟戲中角色共呼吸，讓悲劇與喜劇洗滌靈魂。

竊以為，我現在的思想、精神世界和價值觀之構成，有相當部分來自這批港產片。直至現在，偶有心情低沉之時，我也總會打開 Netflix、藍光、DVD 甚至是陳年 VCD 影碟，重溫某一套電影，再一次從中尋覓啟示與慰藉。

可惜的是，夾於時代縫隙的這批港產片得不到足夠重視。現在很多人講起香港電影，要不是緬懷李小龍、新藝城（許氏兄弟）、雙周一成（周潤發、周星馳、成龍）時代的風光，要不就只看到眼前的中港合拍片、高成本鉅製。但我堅信，那個低潮時期的港產片絕非「垃圾片」、「爛片」，相反不論從藝術角度或社會角度看，很多都具有不容忽視之寶貴價值，倘被湮沒就會「走寶」。

因此，本書將聚焦 1998 至 2003 年前後的一批港產片，剖析其特色，並連結到當時香港社會各方面。除為把心頭好介紹給讀者和觀眾，我也希望為那個時期的香港電影和香港社會，留下一頁別具意味的紀錄。這個寫作計劃在我心中醞釀超過十年，直至搜集到充足資料，把概念發展成熟，才決定正式動筆。

只是沒料到，在 2020 年初動筆之際，恰逢新冠肺炎疫情肆虐，陰霾籠罩全球，社會氣氛之低迷，愈來愈像備受亞洲金融風暴和沙士疫情夾擊的 1998 至 2003 年。所以現在重溫這批港產片，或可帶來額外的意義和啟示，這是筆者始料未及之處。

黃曉南

2020 年 5 月 29 日

蕭條・老翻・爆炸力

1998 至 2003 年

的香港電影與社會

DEPRESSION PIRATED / EXPLOSIVE POWER/

香港經濟在 1997 年 7 月 1 日回歸之後的第三季達到高峰，該季 GDP 按年增幅達 5.7%，市面上歌舞昇平，紙醉金迷。恒生指數於 8 月份突破 1.6 萬點，創史上新高。住宅新盤備受搶購，吸引「排隊黨」參與，很多樓盤單是一個「籌」（購買權）已被炒賣至數十萬甚至逾百萬元。該季的私人消費開支更加按年飆升 11.6%，創有紀錄以來新高。同時，該季失業率跌至 2.1%，創下罕見的低位。

豈料該年在泰國觸發的亞洲金融風暴，在第四季開始席捲香港，引爆資產價格泡沫，並拖累香港經濟陷入長達 6 年的低迷期。恒生指數在 1998 年 8 月跌穿 7500 點，一年間蒸發逾 50%。反映住宅價格的中原指數，則從 1997 年的 100 點高位，於 2003 年最低跌至 31 點，意味資產貶值接近七成。在經濟最差的 2003 年，再爆發沙士疫情，失業率曾升至 8.7% 歷史新高，負資產個案多達 10.6 萬宗，報紙上幾乎每日都見到「燒炭」自殺的悲慘新聞。

經濟蕭條下，自然百業不景，特別是作為「非必需消費」的

電影娛樂行業；畢竟很多人面臨失業或者收入大減，連吃飯和交租都有問題，怎還有閒情和閒錢買票睇戲？

最慘的是，電影業禍不單行，早自經濟轉差之前的 1995、96 年開始，已面臨盜版 VCD 打擊。隨着 VCD 播放機以及個人電腦 CDROM 日趨普及，盜版問題也愈來愈嚴重。各區商場及街頭巷尾，都可見到「老翻 VCD」檔攤公然擺賣，高呼「一百蚊五隻」、「午夜場新片」等招徠語句。

港產片本地總票房		香港失業率	
年份	票房（億港元）	年份	失業率 *
1990	9.3	1995	3.2%
1991	10.3	1996	2.8%
1992	12	1997	2.2%
1993	10.8	1998	4.7%
1994	9.4	1999	6.2%
1995	7.6	2000	4.9%
1996	6.8	2001	5.1%
1997	5.5	2002	7.3%
1998	4.2	2003	7.9%
1999	3.5	2004	6.8%
2000	3.7	* 按年終計算	
2001	4.4		
2002	3.4		
2003	4.2		
2004	4.1		

序論

由於 VCD 當時屬新鮮事物，加以社會上的版權觀念尚未成熟，香港海關在很長時間裡都沒有大力打擊盜版 VCD 行為，很多市民也沒意識到「買老翻」是不道德的事情。在最猖獗時期，盜版集團不但派人到戲院盜錄最新上畫影片，然後火速製成 VCD 發售，他們甚至有辦法取得新片的母帶以製作 VCD，有時候電影還未上畫，戲院門外的檔攤已有「老翻」散貨，可見有多荒謬。

香港自殺率

年份	每十萬人自殺身亡宗數
1997	12.1
1998	13.2
1999	13.1
2000	13.5
2001	15.3
2002	16.5
2003	18.8
2004	15.5

資料來源：《電影雙周刊》（1990-2004）
香港政府統計處
香港大學香港賽馬會防止自殺研究中心

在經濟不景和盜版猖獗雙重打擊下，香港電影行業陷入瀕臨死亡低谷。港產片本地總票房由 1992 年的 12 億元（港元，下同），到 1999 年跌至僅 3.5 億元，跌幅超過 70%。每年港產片數量亦由 1992 年的 165 部，到 1997 年降至僅 82 部；儘管後來產量一度反彈，但在沙士後的 2004 年，則進一步萎縮至僅 60 部。

換言之，那時期的港產片票房收入暴跌，出品量也買少見少。根據香港電影業工作者總會於 2003 年調查，當時多達七成電影業從業人員處於失業或半失業狀態。正如其中一位導演陳嘉上憶述，很多電影人都深感絕望，每拍一部戲都覺得「可能是自己最後一部電影」，同時亦有不少人被迫轉行謀生，忍痛放棄電影事業。

當時香港電影人曾經發起「救亡大聯盟」，港府亦多次撥款以不斷方式提供協助，包括研究創設香港電影發展局（可是直到 2007 年才正式成立，某程度已太遲）。不過面對經濟蕭條和盜版猖獗這兩大宏觀趨勢，電影人的「自救」和政府的「打救」都未能帶來太大效果。

環境如此坎坷，那時期即便是有幸開拍、順利上畫的港產片，絕大部分都是在很低的成本及惡劣的條件下攝製，容易予人粗製濫造感覺。再加上當時曾經入場欣賞這些電影的觀眾非常有限（反映於票房數字），未能建立廣泛口碑，所以大批作品在往後也受到忽視和低估，很多人甚至未曾聽聞。

然而，低成本、條件惡劣的電影不一定等於爛片。特別是在那段艱難時期仍留在業界的電影人，除了肯定具有實力（否則已被淘汰），往往還對電影有「一團火」，就像陳嘉上所言「把每部戲都當作最後一部」，從谷底迸發出創意和爆炸力。再結合當時低迷的社會氣氛，這些電影往往也從社會提取素材，反映了時代氣息，並體現了香港人面對逆境的鬥志和生命力，這些氣息和特質在社會及經濟順風順水時反而未必拍得出來。

正因如此，那時期港產片除了少數廣獲嘉獎（如《花樣午華》、《鎗火》）或者叫好叫座（如《無間道》、《少林足球》）之佳作，還有很多作品儘管製作成本、票房收入、知名度都不高，水準質素卻絕對不低，最重要是極具特色和能量，不應該長久遭到遺忘或低估。本書主旨正是介紹、分析那時期40 多齣各具特色的港產片，分享筆者在成長期間觀賞這些電影的心得，並探索它們跟香港社會和時代的關係。

目錄

第一章　廉價佳作　　　　　　　　　　　　　　18

● 什麼是 Cult 片？　　　　　　　　　　　　　20

第二章　江湖告急　　　　　　　　　　　　　60

● 黑社會也經濟不景　　　　　　　　　　　62

第一章

廉價佳作

里秘笈
昆請你睇戲
乍典人生

Bio-zombie

Troublesome Night

How to Get Rich by Pu

Teaching Sucks!

Street Kids Violence

Last Ghost Standing

Play with Strangers

Made in Hong Kong

City of SARS

什麼是 Cult 片？

Cult 片（Cult Film）並無嚴格定義，一般是指另類、非主流、怪雞而令人印象深刻的電影，它們通常會受到一批小眾影迷追捧，並把一些電影元素融入到次文化當中。自二十世紀七十年代起，歐美國家的電影院開遍大城小鎮，有更多檔期可供播放各類電影，加上錄影帶租賃普及，同時一些狂熱影迷已不滿足於只觀看主流電影，種種因素造就了 Cult 片文化，逐漸成為一股小眾潮流。

至於在香港，Cult 片文化自 1990 年末才開始漸受關注，一來主流港產片發展到九十年代已臻鼎盛，日益具備孕育「非主流」的條件和需求。二來在九十年代末至千禧年初那段時期，確實有一批符合 Cult 片條件的港產片相繼誕生，受到愛好者津津樂道。

進一步解釋什麼是 Cult 片之前，不如先講「什麼不是 Cult 片」：

一．單純拍得爛不是 Cult 片：「七孔流血還七孔流血，死還死，係兩回事。」同樣道理，爛片還爛片，Cult 片還 Cult 片，並非同一回事。例如一部電影若只是各種基本功都不合格，水準極低，不等於它就是 Cult 片。甚至可斷言，一部水準太差的電影根本沒資

格被視為 Cult 片，事實上很多 Cult 片的製作水準半點不低。

二 . 刻意 Cult 的不是 Cult 片：自從 Cult 片文化冒起，有些電影人為迎合這股潮流，把各種元素結合，刻意去拍一部 Cult 片，但絕大部分都不會成功。事關 Cult 片要不來自無心插柳，要不就是電影人的本色發揮，勉強而為的往往做不出那種 Cult 味。

三 . 沒成為次文化現象的不是 Cult 片：Cult 片不 Cult 片，最終由影迷作裁判。一部電影就算很另類、很怪雞，卻沒有在次文化圈子引起談論，沒有轉化為溝通方式、迷因（Meme）、文本互涉等素材，它就不會是 Cult 片。

四 . 不會讓人一看再看的不是 Cult 片：一部電影若大多數影迷都只會看一次，之後不再有意欲重溫，意味不具備成為經典的條件，那也肯定不會是 Cult 片。

綜上可見，要被視為一部 Cult 片其實絕對不容易。若把上述四點反過來看，便大致可明白什麼是 Cult 片：首先攝製水準不可太差，

起碼要整體合格；其次必須是本色發揮，不可刻意而為；同時該電影會轉化為次文化素材，並吸引影迷一再重溫，再加上具備非主流、另類、怪雞特色，那就很可能會是一部 Cult 片。

港產片歷史上，被視為 Cult 片的早期電影包括《蛇殺手》（1974年）、《五毒》（1978年）、《地獄無門》（1980年）、《第一類型危險》（1980年）、《山狗》（1980年）等。九十年代則有《女機械人》（1991年）、《力王》（1992年）、《伊波拉病毒》（1996年）等。

至於在本書覆蓋範圍而可視為 Cult 片的，筆者認為起碼有 20 多部，包括《生化壽屍》、《偉哥的故事》、《行運秘笈》、《三五成群》、《鬼請你睇戲》、《超時空要愛》、《反收數特遣隊》、《墨斗先生》、《一蚊雞保鑣》……等，當然肯定會有遺漏和爭議，僅作拋磚引玉，大家可自行挖掘 Cult 片趣味。畢竟 Cult 片本身就是一種小眾玩意，每個人都有自己的心頭好名單。

生化壽屍

末世的愛情、勇氣和人性

"Bio-Zombie"

年份│1998 年
票房│621 萬元
特色│罕見的港產喪屍片，情節緊湊，結局令人難忘
彩蛋│全片於北角新時代廣場拍攝，今日仍可見痕跡；有兩個結局版本
導演│葉偉信
編劇│葉偉信、鄒凱光、蘇文星
監製│馬偉豪
演員│陳小春、李燦森、黎耀祥、湯盈盈、張錦程

被視為最經典港產 cult 片之一，1998 年的《生化壽屍》整齣片都在北角新時代廣場拍攝，不但成本極低，還充分體現了時代氣息。在 cult 片包裝下，這也是關於末世的愛情、勇氣和人性之電影，新晉導演葉偉信展現出其才華，即便受到製作條件限制也掩藏不住。

無敵（陳小春飾）和喪 B（李燦森飾）是黑社會小混混，負責在商場內打理盜版 VCD 檔口。某日夜晚，商場裡突然有喪屍肆虐，無敵和喪 B 跟美甲店技師細卷（湯盈盈飾）、壽司店師傅仔（張錦程飾）、手機店老闆駒哥（黎耀祥飾）、駒嫂（黎淑賢飾）等人爭相逃亡……

《生》片劇情大綱就是這麼簡單，90 多分鐘片長卻絲毫不覺拖沓沉悶。除了「喪屍片」例牌的驚險動作鏡頭外，該片還很出色地刻劃了人物性格及互動。例如無敵和喪 B 最初簡直是無賴般的古惑仔，會在商場內偷竊、打劫，遇到警察又膽怯畏縮；但當喪屍來襲，在末日環境下，倒逼出兩人本性，既會勇敢地抵抗喪屍，又會善良地協助其他人逃生。而在導演鋪陳下，這些轉變並不突兀。

當然，正如在現實中，不是所有負面人物都可「洗白」。駒哥就是愈來愈壞的例子，在極端環境下，他的自私性格日益凸顯，居然打算犧牲眾人以保命，最後就連駒嫂也看不過

眼，跟他分道揚鑣。最令人難忘和感動的，則是內向害羞的壽司店師傅仔，一直暗戀細卷卻不敢表達，後來他被喪屍咬中，按原本設定應會立刻喪失理智，但他變成喪屍後竟然還殘存對細卷的愛意，幫她抵抗其他喪屍，還用力量拉開商場大閘，讓最後倖存的細卷和無敵駕車逃走。

來到這裡，《生化壽屍》仍只是一齣劇情出色的另類喪屍片，但結局一幕（嚴格上是兩幕）就讓其昇華為傑作。無敵和細卷駕車逃離商場，卻發現街上空無一人，連報警電話也失效。他倆去到一個油站的便利店，無敵恰好在電視上看到政府的緊急呼籲，宣布全港已進入災難狀態，又警告某牌子飲料被混入生化液體會令人變成喪屍；然而他轉過頭來，卻發現細卷已拿起該款飲料喝進肚內。最後，無敵若無其事地回到車上，拿起同一款飲料喝下去。

後來該片推出 DVD 時，還附帶另一結局版本，就是無敵看完緊急呼籲後，轉過頭來已被變成喪屍的細卷噬咬。但顯然是第一個版本具有更高層次絕望感及末日意象，會令觀眾想到，假若全世界所有人都變成喪屍，只得自己維持「正常」還是否有意義，抑或會更加痛苦，這甚至可視為「眾人皆醉（沉淪），我應否獨醒（潔身自愛）」之哲學論題。

《生化壽屍》全片都在商場裡拍攝，很明顯製作成本極低，

但因口碑成功，當年上畫時錄得 621 萬元票房，在同年 85 部港產片中排名 21 位；後來更加日益受到影迷追捧，被譽為最經典港產 cult 片之一。現在回顧，該片幕後班底其實非常強，由馬偉豪監製，初出道的葉偉信自編自導，以至配樂的金培達、攝影的姜國民、剪接的張嘉輝等，後來皆成為獨當一面、屢獲獎項的大師級人物。

特別是葉偉信在製作成本和商場環境等限制下，透過出色導演技巧，避免陷入重複顯得沉悶，維持劇情緊湊推進，同時還不忘着墨刻劃人物性格，讓該片文戲尤其出眾，着實顯現出他的才華，無怪乎後來能夠駕馭《葉問》（2008 年）、《殺破狼・貪狼》（2017 年）等高成本動作片，晉身為華語影壇一線導演。

《生化壽屍》在北角新時代廣場取景，該商場主打小型舖位及民生商戶，包括 VCD 檔口、美甲店、手機店、壽司小店等等，都記錄了那個時代的特色。最有趣的是，這個商場由於業權分散等問題，自影片拍攝時直到現在的 20 多年間，未有大規模裝修改造，猶如凍結了時光，所以目前仍能在該商場找到《生》片不少鏡頭痕跡，偶爾會有 cult 片影迷專程來此探索，讓其成為港產片另類經典景點之一。

陰 陽 路

撞鬼是為了走更長的路

"Troublesome Night"

年份｜1997 年

票房｜596 萬元

特色｜19 齣《陰陽路》系列之第一部，內容溫情、警世多於驚嚇

導演｜邱禮濤、譚朗昌、鄭偉文

編劇｜劉孝偉、秋婷、楊煥彩

監製｜南燕

演員｜古天樂、蔡少芬、陳錦鴻、鍾麗緹、雷宇揚、羅蘭、麥家琪

1997 年的《陰陽路》不只是一齣電影，更是一個龐大系列之開端。同樣重要的是，包括現今電影大亨、華語片「最高產男主角」古天樂在內的目前活躍電影人，都是藉着參與低成本的《陰陽路》系列，以助在那段艱難日子裡，延續他們的電影事業道路。

《陰陽路》系列背後的推手是著名編劇南燕（原名林嶺南，為大導演林嶺東胞兄），他在 1995 年創辦了自己的電影公司「南燕製作」，開始以監製身份拍攝低成本港產片，1997年 5 月上畫的《陰陽路》正是首批作品之一。該片在淡靜市道下錄得 596 萬元房票，觀眾反應不俗，促成一系列續作，從同年 9 月的《陰陽路 2：我在你左右》，一直到 2003年的《陰陽路 19：我對眼見倒嘢》，總共有 19 集，成為港產片歷來最多續集的作品系列（1950 年代由關德興主演的《黃飛鴻》電影拍了不下 60 部，但不像《陰陽路》屬於連貫系列）。

比起《凶榜》（1981 年）、《猛鬼佛跳牆》（1988 年）、《三更》（2002 年）、《見鬼》（2002 年）等港產鬼片，《陰陽路》系列的特色是「不太恐怖」，往往沒有令人尖叫的鏡頭和聲效，甚至教人心寒的詭異氣氛也欠奉，反而經常在情節中流露「人情味」或「鬼情味」，更會傳達導人向善、孝順父母、守信重義等傳統價值觀。

例如 1997 年 5 月的首集《陰陽路》，由〈抄墓碑〉、〈陰陽路〉、〈紅噹噹〉、〈陀地位〉等四個故事組成，每個故事都有「鬼」出現，但全都不太嚇人。首兩個故事分別着墨於友情和夫妻愛情，後兩個故事更是惹笑多於恐怖。特別是在〈陀地位〉裡，吳志雄飾演的雄哥看電影時發現「戲院有鬼」，千方百計想逃走卻每次都走不出戲院，過程笑料不絕，成為了整個《陰陽路》系列最令人難忘情節之一。至於另一經典畫面，當然是在〈抄墓碑〉末段，已變成鬼的古天樂站在碼頭，向坐船離去的朋友們「慢動作」揮手道別。

負責執導《陰陽路》第 1 至第 6 集的邱禮濤曾經憶述，那段時期社會氣氛不太好，人際關係比較疏離，所以他和南燕不想再在電影中「嚇死人」，反而想借「鬼」來傳達正面訊息，包括友情、倫理、賞善罰惡等，箇中價值觀更像五十年代中聯電影公司的《危樓春曉》、《父母心》等作品，只不過用「鬼」來包裝，發現觀眾對此頗為受落，便一直拍下去。

《陰陽路》能夠拍攝這麼多集，亦勝在有大致固定的班底，包括監製的南燕、編劇的劉孝偉、林華勳，執導的邱禮濤，以及古天樂、雷宇揚、吳志雄、黎耀祥等演員，大家駕輕就熟，有助維持高效率、低成本。

其中，古天樂在第 1 至第 6 集都擔任男主角，當時他剛踏入影壇，皮膚仍然白皙。這 6 部作品佔據他初出道時期電影接近半數，未必為他帶來很多片酬，但有助他在行內站穩腳步、磨練經驗，慢慢建立觀眾緣。可以說，若無這 6 集《陰陽路》，就未必有今日的華語電影大亨古天樂。

值得一提，《陰陽路》從第 1 至 19 集都是採取多故事單元結構，每個故事都有不同演員，幕後班底也略有差異，這固然亦是基於效率考慮（較容易安排檔期，部分單元甚至可以平行推進），但同時也讓盡量多的電影人「有工開」，有助他們捱過那段艱難日子，延續電影道路。

行運秘笈

流年不利的應時之作

"How to Get Rich by Fung Shui"

年份｜1998 年
票房｜37 萬元
特色｜以靈異訪談結合故事劇情，大談香港如何擺脫衰運
彩蛋｜李丞責、林千博、陳志豪、鄧光華等風水師亮相
導演｜梁宏發、錢文錡
監製｜吳志雄
演員｜雷宇揚、羅家英、徐錦江、黎耀祥、彭丹

在本書記錄的那段時期數十部港產片當中，1998 年的《行運秘笈》可能是最低成本的一齣，嚴格上它算否「電影」也值得商榷，儘管該片確實曾於大銀幕上畫。然而，成本低、手法另類不代表沒有可觀性，該片兼具喜劇和恐怖元素，還反映了那段時期香港「流年不利」的時候，很多市民的處境和心態。

《行》片可分為前、後兩部分內容，前半部是由雷宇揚作為主持人，訪問李丞責、林千博、陳志豪、鄧光華等城中風水師，談論當時香港的運勢、前景、地運，以及最重要的在樓市、股市、營商、跑馬等方面如何趨吉避凶，甚至連「老婆如何挽回北上包二奶的老公」也有提及。這部分內容佔全片約一半篇幅，製作成本有限，特別是片中幾個當時名氣不大的風水師，考慮到宣傳效果，相信不會索取太高片酬。

值得一提，該片在一開始便播放新聞片段，提到 1997 年上半年香港經濟和社會處於高峰，股市樓市創新高，一片欣欣向榮；但在短短幾個月後的下半年，隨着金融風暴襲來，百富勤、八佰伴等大企業相繼倒閉，創新高的變為失業率，前景似乎一片暗淡。這一幕開場白既交代了關於香港「行衰運」的背景，亦顯示該片確實針對社會形勢而製作。

不過影片去到中段，就轉入傳統的電影劇情模式，分別講述

負心漢（林利飾）、獄卒（徐錦江飾）、賭仔（吳志雄飾）等角色的撞鬼小故事，這部分內容成功營造出恐怖感覺，兼具搞笑情節，水準算是不俗。

這類型一半靈異訪談、一半故事劇情的電影模式，可說始於在 1992 年由李居明製作的《大迷信》系列。此類「半實錄式電影」在節省製作成本之餘，亦有助營造真實感和說服力。不過《大迷信》系列比較側重於獵奇內容，包括前赴東南亞追蹤養鬼仔、落降頭等話題，大抵九十年初香港經濟興旺，觀眾們對這些另類事物有較多好奇心。相比之下，《行》片則聚焦於「行運」主題，主要向觀眾講述如何由「衰運」變成「好運」，可說迎合了九十年代末香港「流年不利」之下的市場需要。畢竟一個人頭頭碰着黑之時，當然更加關心「自身改運」多於「古靈精怪東南亞」。

此外，在《行運秘笈》中由風水師粉墨登場的安排，則延續至 2003 年由谷德昭執導、梁朝偉和楊千嬅主演的《行運超人》，該齣 2003 年電影也有風水師蘇民峰直接論述香港流年運程、吉凶宜忌的內容，然而當時香港經濟已漸走出谷底，社會氣氛有好轉跡象，所以這齣電影也更多地側重於幽默喜劇部分，風水只是主題背景而已。

而在 2020 年新冠肺炎疫情爆發後，香港經濟和社會再次面

臨蕭條危機，據悉李居明有意拍攝新一輯《大迷信》系列，聚焦於探討香港如何化危為機，再次迎來好運。由此可見，每逢經濟不景、氣氛低迷之時，（至少在一些電影人看來）觀眾就會對行運、改運等內容有更大需求，跟隨經濟周期起伏，這也可算是港產片行業特色之一。

誤 人 子 弟

從平庸教師到補習天王

"Teaching Sucks!"

年份｜1997 年
特色｜以黑色幽默針砭香港教育制度，諷刺「補習天王」等現象
彩蛋｜學校場景在沙田賽馬會體藝中學拍攝；徐子淇以 15 歲之齡扮演實習教師
導演｜葉偉信
編劇｜葉偉信、谷德昭
監製｜谷德昭
演員｜林海峰、黃秋生、徐子淇、張達明

從牌面看來，1997 年的《誤人子弟》不像是一齣低成本作品，既有黃秋生和林海峰擔任男主角，女主角更是初出道的「千億新抱」徐子淇。但據了解，由於當時的新晉導演葉偉信效率夠高，這齣以學校為背景的喜劇只花了約 300 萬元製作費，相比起該片的口碑絕對是超值。這齣電影夠好笑之餘，還反映了當時香港的主流學校運作生態，以至於「補習天王」風氣。

林 Sir（林海峰飾）和黃 Sir（黃秋生飾）是新界某中學的教師，兩人感情友好，但對於教學沒有太多熱情，只視為一份工作，平日得過且過，放工會去兼職秘撈，甚至曾經半推半就到夜總會的「學生妹之夜」尋歡作樂。直到某日，一個青春迫人的實習教師 Miss Lee（徐子淇飾）來到學校，除了令一眾男教師神魂顛倒，她對於教學的熱誠投入，亦逐漸感化了林 Sir 和黃 Sir，讓兩人的理念產生變化。

作為一齣喜劇，《誤》片首先在搞笑方面交出極高分數。林海峰一貫冷面笑匠演出，黃秋生亦在當時罕有地內斂抑制，配合整體劇本氛圍，恰如其分地扮演了兩個平庸無奈的中年男教師，面對刻板的教育體制，產生很多黑色幽默情節。例如林 Sir 在夜總會遭遇警察查牌，因身上有粉筆，被懷疑為「白粉」；他到補習社應徵兼職，不懂帶動氣氛，一味以獎金引誘學生回答問題；還有林 Sir 和黃 Sir 一起扮作十二星

座人物，呼籲學生加入天文學會等等，這些情節已成為很多港產片影迷心中的經典片段。

好笑之餘，《誤》片亦很成功地反映了當時香港教育體制狀況及弊端。好像學校開會時極其公式化及枯燥，校長只懂不斷重複「贊成嘅請講贊成，反對嘅請講反對」，導演葉偉信巧妙地用高角度寬鏡頭及暗淡色調拍攝這一幕，配上空曠收音效果，進一步凸顯其荒謬性，令人印象深刻。在這種壓抑、僵化環境下，亦難怪很多教師的熱情日漸被磨平。

與此同時，香港教育制度極重視公開試成績，既然校內教師在「奪 A」方面未必很專業，不少學生就在放學後報讀補習社「雞精班」。《誤》片由張達明客串扮演補習天王「史 Sir」（影射當時香港某著名補習教師），猶如超級巨星般步入課室，但講了兩個笑話，高喊幾次「9A！9A！」口號後，前後不到兩分鐘便功成身退離開，交由助手繼續執教課程。比起林海峰的冷面和黃秋生的內斂，張達明演出極盡浮誇，卻入型入格，並構成「學校教師」和「補習天王」之鮮明對比，不少人認為這是他歷來最佳電影表演之一。

有別於中外很多涉及教育制度的電影，《誤》片並無直接、尖銳地作出批判，大多透過幽默手法側寫，卻往往更能令觀眾「入腦」，體會到箇中矛盾所在。比起《流氓師表》（2000

年)、《我的野蠻同學》（2001 年）等港產校園喜劇,《誤》則勝在言之有物,並非「得個笑字」。

徐子淇生於 1982 年,換言之該片拍攝時她年僅 15 歲,根本是中學生的年齡,卻越級扮演實習教師,但因身段高䠷、化妝成熟,不覺太過突兀,反而為這齣校園片注入充足青春氣息。Miss Lee 在學校逗留僅一個學期,卻改變了林 Sir 和黃 Sir 的教育理念。在結局一幕,林 Sir 看似依舊呆滯地坐巴士上班,但他見到有本校學生在椅背塗鴉卻寫錯字,把「仆街仔」寫成「扑街仔」,遂立刻開聲更正,反映他已不是昔日的林 Sir。講到底,即便受限於體制,但只要有教學熱誠,任何教師都可以是教好學生的天皇巨星,不會「誤人子弟」。

三 五 成 群

最成功的暴力反面教材

"Street Kids Violence"

年份｜1999 年

票房｜19 萬元

特色｜以 1997 年觀塘秀茂坪邨「童黨殺人燒屍案」真人真事改編，劇情很暴
力，還原度甚高

彩蛋｜多幕情節成為次文化素材，例如「大王」和「神仙 B」在梯間的衝突

導演｜錢昇瑋

編劇｜李敏才

監製｜錢昇瑋、趙永霖

演員｜宋本中、林子善、李健仁、陳芷菁

以青少年暴力為主題的港產片有《毀滅號地車》（1983 年）、《童黨》（1988 年）、《學校風雲》（1988 年）等，相比之下，1999 年的《三五成群》製作水準並非特別好，但勝在夠寫實以及充滿時代氣息，故被奉為「童黨類」電影經典之一。同樣重要是該片成功地描繪了惡霸和暴力分子的不堪面目，箇中很多情節作為 cult 片片段廣泛流傳之餘，其實亦在警醒所有青少年切莫誤入歧途。

《三五成群》根據 1997 年觀塘秀茂坪邨「童黨殺人燒屍案」真人真事改編，劇情具有很高還原度，屬言之有物的誠意之作，並非一味販賣暴力、剝削情節的噱頭式商業片（儘管片中確有大量暴力情節）。

該片講述以大王（宋本中飾）為首的阿必（林子善飾）、番薯（余家豪飾）、阿雞（馬仲榮飾）等十多個 14 至 19 歲屋邨青少年，大多出身於問題家庭，終日聯群結黨，欺凌弱小，自視為一個團夥，但面對較年長的真正黑社會成員時又飽受欺負。他們霸佔同邨患有輕微弱智的中年漢「三叔」（李健仁飾）的公屋單位，當作聚會場所，並經常凌虐「三叔」取樂，令他痛苦不堪。後來阿雞看不過眼，勸「三叔」報警，卻被其他成員發現。於是大夥對阿雞「執行家法」百般毆打，最後把他打死，然後燒屍意圖毀屍滅跡。

《三》片全片都在公共屋邨取景，並起用大量十多歲的新人以至非專業演員。該片導演錢昇瑋用心構思場景及指導演員，成功營造充滿時代氣息的寫實效果，亦因此更加令人不寒而慄。[錢昇瑋後來為《功夫》（2004 年）、《長江 7 號》（2008 年）等周星馳電影擔任執行導演]

片中很多情節現時被奉為 cult 片經典片段，例如大王和阿必在梯間踢球遇到黑社會成員神仙 B（蔡堅成飾），遭對方盤問、侮辱和掌摑，可見「惡人自有惡人磨」。這一幕拍得實在太精彩（部分動作及對白屬演員自行爆肚演出），近年在網上被不斷重播及「二次創作」，甚至其他電視劇和電影也有借鑑。此外，一眾童黨凌虐「三叔」、打死阿雞的片段，則極之殘酷和震撼，令人不敢直視。

這些片段每被傳播一次，其實也在向青年少傳達一個訊息，就是用暴力「蝦蝦霸霸」的人看似很英雄，實際上卻是很不堪，無非欺善怕惡、以眾凌寡，內裡往往膽小怯懦。從這角度看，《三》可說是很成功的反面教材。至少，絕大部分年輕觀眾看完該片之後，相信都絕不會產生做童黨、加入黑社會的嚮往，而只會對之反感。

影片結局如同真實案件，共有 14 名童黨被捕，其中 6 人被裁定謀殺罪名成立，包括大王、番薯等 4 人遭判處終身監

禁。值得一提，該片基本上採取白描手法，並無刻意誇大、醜化一眾童黨的行為，同時有提及他們各自的家庭背景，引起各界反思他們淪為猶如野獸的童黨背後之社會深層原因。

鬼請你睇戲

皇都戲院最後紀念

年份｜1999 年
票房｜75 萬元
特色｜把關於戲院的恐怖傳聞共冶一爐，並諷刺港產片的墮落
彩蛋｜全片於已停業的北角皇都戲院拍攝
導演｜鍾少雄
編劇｜鍾少雄
監製｜伍健雄
演員｜雷宇揚、姚樂怡、吳鎮宇、黎耀祥、湯盈盈

港產片的發展離不開戲院，曾是香港最古老戲院之一「皇都戲院」所在的北角皇都戲院大廈，已被地產發展商收購全部業權，將重建為住宅物業。不過，大家若想重溫這間古老戲院的面貌，則不妨翻看 1999 年的《鬼請你睇戲》，該片全片都在皇都戲院取景拍攝，為其留下了最後紀念。這齣低成本鬼片妙趣橫生，可說並無失禮於作為故事背景的皇都戲院。

戲院由於氣氛陰暗，終日不見陽光，向來都是「鬼故」滋生溫床，而《鬼》片可說把關於戲院的恐怖傳聞共冶一爐。該片講述 1999 年某夜，北角一間戲院結業前夕，正在播放最後一場電影，全場只得一名觀眾姚姚（姚樂怡飾），她更是因為男友揚揚（雷宇揚飾）在該處擔任放映員而免費入場。隨着電影開始播放，戲院內發生連串怪事，例如原本空置的座位突然出現「觀眾」，廁所馬桶裡伸出「人頭」，到後來甚至連西洋式魔鬼、異型式妖怪和「捉鬼敢死隊」都出現，瘋狂到了極點。

更瘋狂的是，該片到結局一幕居然又逆轉為愛情片氣氛。隨着揚揚深情親吻已變成怪物的姚姚，霎時間所有鬼怪消失，一切恢復正常，死了的人也復活，原來全都是大魔鬼（吳鎮宇飾）對世人真愛的試探，而姚姚和揚揚通過了考驗。

《鬼》片完全在皇都戲院取景，演員寥寥可數，很明顯成本極低，一些鬼怪的造型甚至粗糙得令人覺得好笑多於恐怖。但這一切加上瘋狂情節及出人意料的轉折，就構成很多影迷心中的 cult 片經典。

事實上，該片劇情並非全無內涵，可視為對於當時港產片市道的絕望描述。現實中的皇都戲院已於 1997 年 2 月 28 日結業，後來改裝為桌球會，其「死因」正是關乎盜版 VCD 泛濫，令買票入場觀眾愈來愈少。換言之，《鬼》片是在皇都戲院結業後、改裝為桌球會之前的丟空時期取景拍攝（亦令成本更低），也可說重演了該戲院的結業命運（在電影中把結業日期訂於 1999 年）。

除了全場只得一名觀眾這種明顯的表達，《鬼》片由李惠敏客串的小賣部職員，居然自己拿着攝錄機走進場內盜錄，還叫前方觀眾不要擋住鏡頭，便充滿了黑色幽默。另外，片中由不同角色口中說出「個個都睇老翻，邊有人入場吖」，「而家啲戲全部都係垃圾」，「啲老闆以前賺大錢，而家又唔肯投資拍啲好片」等等，則可算是赤裸裸的控訴了。或許，該片結局突兀的「真愛」一幕，是寄寓說香港觀眾和電影人對這行業若仍有「真愛」，港產片就可能「有救」。

皇都戲院於 1952 年開幕，屬香港最古老戲院之一，初期主

要播放西片和國語片，自七十年代起加入嘉禾院線，有份締造港產片黃金歲月。當時每逢周末夜晚，戲院內外非常熱鬧，擺賣烤魷魚、粟米、魚蛋的小販擠滿英皇道行人路，盛極一時。但隨着電影市道受盜版重挫，該戲院於 1997 年 2 月結業，最後播放的電影是成龍的《一個好人》。可以說，皇都戲院見證了港產片的興衰歷史。

此外，該戲院建築物具有拋物線形混凝土桁架結構特色，形成室內無柱空間，直接懸吊放映室，並減輕外來聲音干擾，盡量提升視聽質素，不但在建造時屬於匠心獨運創舉，後來更獲國際保育組織 Docomomo International 譽為全世界獨一無二。因此，該建築於 2017 年獲特區政府古物古蹟辦事處評為最高級別的「一級歷史建築」，可惜在「土地問題」之下，仍是逃不過拆卸重建為豪宅的命運。大家若想懷念皇都戲院面貌，只可在《鬼請你睇戲》中尋覓。

鬼同你玩

Cult 片最佳男演員

"Play with Strangers"

年份｜2000 年
票房｜3 萬元
特色｜劇情布局精巧，「鬼」淪為弱勢群體，充滿諧趣
彩蛋｜張耀揚罕有擔任男主角
導演｜麥啟光
編劇｜羅耀輝
監製｜方平
演員｜張耀揚、阮兆祥、林雪、雷宇揚、潘紹聰、路芙

張耀揚是筆者最喜歡的「cult 片男演員」之一，他在很多經典電影都扮演令人印象深刻的角色，但擔正出任主角則寥寥可數，2000 年的《鬼同你玩》正是其中之一。該片製作成本極低，但劇情布局精巧，不落俗套，最有趣是有別於大多數恐怖片，「鬼」在本片淪為弱勢群體，充滿黑色幽默。

很多人未必知道，張耀揚的演出作品其實不算太多，在整個九十年代只參演了 40 多齣港產片，其角色的「經典比率」卻很高，以下僅列出一部分：

《監獄風雲》（1987 年）的殺手雄，《古惑仔 3 之隻手遮天》（1996 年）的烏鴉，《旺角風雲》（1996 年）的朗青，《野獸刑警》（1998 年）的高佬輝，《鎗火》（1999 年）的 Mike，《江湖告急》（2000 年）的何君愉，《無間道 II》（2003 年）的羅繼賢。另外，經典程度較低、但在本書介紹作品之列的，還有《風雲：雄霸天下》（1998 年）的釋武尊和《花樣年華》（2000 年）的陳先生。

其中，筆者最喜歡的角色是朗青、高佬輝和何君愉，三者皆為江湖人物，性格卻大有分別。朗青是傳統的威風大佬形象，跟敵人談判時不發一言已能壓場，同時對妻子卻十分溫柔，對手下隨和而有義氣。高佬輝則是被手下背叛、被大佬出賣、被女友出軌的過氣迷茫江湖人，他在酒吧被撳釘華

（譚耀文飾）斬死的一幕，堪稱港產片經典場面之一。何君愉則是最豐富、也是張耀揚歷來最成功的角色，忠心耿耿追隨大佬任因久（梁家輝飾），卻對後者有着同性愛戀情懷，在生死關頭下大膽表白；最難得是梁家輝在該片揮灑自如，張耀揚卻未給比下去，可算是第二男主角了。

事實上，張耀揚曾憑《監獄風雲》和《江湖告急》獲提名金像獎最佳男配角，但兩次皆失之交臂，反倒是在 2000 年憑《鎗火》奪得金紫荊獎最佳男配角，成為他演藝生涯唯一的獎項。

張耀揚的特色是外型高大威猛，五官粗獷而略帶邪氣，所以他多演出江湖人物、反派角色，但最難得是其演技能莊能諧，他最經典的往往也是莊諧兼具之角色。

例如在他罕有地擔正主角的《鬼同你玩》，張耀揚飾演一個專門陪伴不同富豪賭錢的職業賭徒兼「傍友」，其賭術固然不俗，卻非神乎其技，主要是憑着口甜舌滑、言笑晏晏、呼之則來，獲得富豪們喜愛，打牌「三缺一」時每每召他湊數；即使富豪在輸錢時罵他「擦鞋仔」，他也要笑着說「多謝老細關照」把錢收下。該角色在賭錢時冷靜，在陪笑時諂媚，在離場後不屑，性格十分立體，張耀揚在這些情緒之間切換，演得很出色。

該片劇情正是講述張耀揚飾演的阿揚，有一次陪伴地產富豪雷雨（雷宇揚飾）、製衣商人容雪（林雪飾）、律師 Romeo（阮兆祥飾）打牌，幾日後從新聞得悉三人被槍擊身亡。但這時候，其電話響起，該三「人」再次邀他賭錢，正當他想拒絕，卻發現避無可避。三人向他坦承已變成鬼魂，但不知道誰是殺死他們的兇手，加上有心事未了，未能投胎，而阿揚是他們死前最後看見的人，所以只有阿揚能看到他們的鬼魂，於是請他幫忙。

最好笑是三人變成鬼，卻十分弱勢，莫說全無害人能力，就連現身嚇人也做不到，只能在阿揚家中不斷糾纏懇求，令他煩不勝煩，無奈答應幫忙。阿揚憑着職業賭徒兼「傍友」的技巧，成功取得三人的生意夥伴阿亨（黃家諾飾）之信任，讓他承認為了錢而殺掉三人。在過程中，阿揚又分別協助三人化解了跟妻子、母親、女友的心結，讓生者釋懷，三人了卻心事，終於能夠投胎。

這齣片以「鬼」為包裝，卻半點不恐怖，反而充滿幽默和溫情，阿揚跟三人逐步建立的友情也教人動容。張耀揚罕有擔任男主角，而且不再兇神惡煞或者英明神武，而是飾演一個性格立體的斯文角色，可說是他的電影生涯代表作之一。

香港製造

從青年迷茫折射回歸彷徨

"Made in Hong Kong"

年份｜1997 年
票房｜192 萬元
特色｜陳果「九七三部曲」第一部，借屋邨青年反映香港人迷茫
彩蛋｜成本僅 50 萬元，過期菲林令畫面變色，卻別具風格
導演｜陳果
編劇｜陳果
監製｜劉德華
演員｜李燦森、嚴栩慈、李棟全、譚嘉荃

談到那段時期的低成本港產片，最多人會提及的相信是1997年的《香港製造》，非因它成本最低，而是經歷最為傳奇，使用過期菲林、5名工作人員和50萬元資金製作，卻大獲好評，在翌年金像獎斬獲最佳電影、最佳導演等大獎。

《香》片劇情圍繞沙田瀝源邨發生，在邨裡長大的青年中秋（李燦森飾），因為家境複雜及無心向學，加入了黑社會，仍是沒什麼出色，但他本性善良，收留了輕度弱智的夥伴阿龍（李棟全飾）。某日中秋替高利貸追討欠債時，認識了家境悲慘、患有腎病的少女阿屏（嚴栩慈飾）。為了替阿屏籌錢做手術，中秋接下了一項殺手任務，但行動失敗受傷，住院一個多月，出院後發現阿屏已病逝，阿龍也捲入販毒事件而死亡。

觀乎《香》片片名以及該片於香港回歸的1997年上畫，很難不讓人覺得這是一齣「關於香港命運」的電影。但從表面看來，該片並無全面描述香港社會各方面，同時連歷史敍述也欠奉（最具歷史意味的，只是在片尾硬生生加插了毛澤東宣讀「世界是你們的，也是我們的，但是歸根結底是你們的。你們青年人朝氣蓬勃，正在興旺時期，好像早晨八九點鐘的太陽」句子的片段），全部劇情不過是一條公共屋邨裡幾個月的故事，談何能夠代表整個香港？再者，該片攝製及上映之時，香港經濟和社會仍處巔峰，金融風暴尚未爆發，

怎會好像電影情節所表達的悲慘？

然而，不少觀眾及影評人都認為，該片藉着一些屋邨青年的迷茫故事，反映了很多香港人面對回歸的彷徨心態。畢竟電影並非新聞紀錄片，不一定需要全面宏觀，更重要是能否引起觀眾共鳴，甚或以小見大，所謂從一粒沙折射整個宇宙。從這角度看，《香》片無疑是成功之作。

比起《香》片的劇情，更傳奇的是該電影本身製作經歷。話說當年港產片市道受盜版打擊已走下坡，新晉導演陳果拿着這份看似平平無奇的劇本，一直找不到投資者，幾經辛苦才獲劉德華的天幕電影公司贊助，提供 4 萬呎過期菲林及 50 萬元製作費。該批菲林不但過期長達十年，還來自不同品牌，導致電影畫面經常出現不同色調，而且顆粒粗糙，質素很差。同時，由於資金有限，連同導演在內只有 5 名工作人員，拍攝現場經常只得導演和攝影師，兼顧收音和打燈等工作，至於演員亦全數起用新人。

在如此艱困環境下，《香》片最終作品卻大受好評，甚至乎色調跳躍、顆粒粗糙、演員新澀等原本的缺點，亦被視為更加凸顯了電影的風格和氛圍。該片獲頒多個電影獎項，包括金像獎最佳電影、最佳導演、最佳新人（李燦森），金紫荊最佳影片、最佳導演，金馬獎最佳導演、最佳劇本，法國南

特電影節最佳電影，西班牙傑桑國際青年電影節最佳電影、最佳劇本。陳果亦憑此片在影壇站穩腳跟，後來再拍了《去年煙花特別多》（1998 年）和《細路祥》（1999 年），跟《香》片合稱為「九七三部曲」。

某程度上，《香港製造》本身就是「香港奇蹟」。亦如陳果於該片在 2017 年推出二十周年修復版時憶述，電影雖然是悲劇內容，片中青年角色滿身傷痕，但他們都充滿 energy（能量），從悲劇中體現跟命運抗爭的力量，這正是一種普世、永恒的藝術主題。

非典人生

神速「沙士」港產片

"City of SARS"

年份｜2003 年
票房｜20 萬元
特色｜罕見以沙士為主題的港產片，極速拍攝上畫，首齣 CEPA 合拍片
彩蛋｜在淘大花園、威爾斯親王醫院、隔離營等地取景拍攝
導演｜鄭偉文
編劇｜黃子桓、麥浩邦、李浩章
監製｜伍健雄
演員｜曾志偉、楊恭如、譚耀文、蕭正楠、陳敏之

香港電影人拍戲可以有幾快？俗稱沙士（SARS）的非典型肺炎疫情自 2003 年 2 月起於香港蔓延，直到 6 月份逐漸平伏，作為刺激經濟措施之一的 CEPA（內地與香港關於建立更緊密經貿關係的安排）則於 6 月底簽署；及至同年 9 月 25 日，第一齣 CEPA 電影、以沙士為主題的《非典人生》正式上畫。這齣電影不無瑕疵，卻是至今為止罕見的同類主題電影，亦體現了「港產片速度」。

《非》片由三個故事組成，分別以威爾斯親王醫院 8A 病房、淘大花園、中藥店為背景。前兩者皆為當年沙士災情的最慘痛戰場，香港人印象深刻，這兩段故事亦拍得最好。其中，譚耀文在第一段故事飾演高級醫生，劇情描述他由最初的利己主義、不願走上前線，到後來受一位護士感動，重新肩負起醫生天職，整個故事不落俗套，還顛覆了傳統的醫生和護士形象高低刻板觀念。

在第二段故事，由蒲茜兒飾演的少女居於「淘汰花園」（影射「淘大花園」），須被送到隔離營居住十日，面臨恐懼、孤獨、失去自由及被歧視的痛苦，亦因聯絡不上男友而深感憂慮。這些情節並不驚天動地，卻切實體現了疫情下很多香港人面對過的處境，能夠引起共鳴。

至於第三段故事，由曾志偉飾演食肆老闆，演員表現其實最

出色，但劇情顯得突兀，講述他因疫情打擊餐飲業而面臨破產，偶爾得到一名中藥店店主的幫助而重新看到出路，情節裡生硬地加入了關於 CEPA 政策的討論，而「中藥店」和「香港食肆」作為意象，亦不免讓人聯想到「中央政府透過 CEPA 政策協助香港」，略有 hardsell 之嫌。

CEPA 政策涵蓋香港諸多經貿範疇，除了產生最大影響的「自由行」（來港個人遊）措施之外，亦讓香港電影不再受到配額限制，只需通過審批便可引進內地；而「中港合拍片」更可獲得內地電影同等待遇，較容易於全國院線上畫。

講到底，《非》片是 CEPA 政策下首齣「中港」合拍片，由香港東方電影和深圳電影製片廠聯合製作。自始揭開了合拍片大時代，一方面為港產片行業帶來更大的市場和更多資源，但審批制度的存在，不免也會對主題和內容構成限制。總的而言，合拍片的冒起，對港產片以至整個華語電影行業也造成深遠影響，這個趨勢至今仍在發展當中。

無論如何，《非》片本身有其價值，至今仍是罕見以沙士為主題的港產片（同年由周星馳、劉德華等電影人參與的《1:99 電影行動》，則是在電視台及互聯網免費播放的 11 條短片），折射了香港人在疫情下的「非典型生活」。值得一提，該片於 2003 年 6 月份開鏡，當時疫情未完全平復，劇

組在威院、淘大花園、沙士隔離營等實地取景,具有時代記錄意義,並體現了香港電影人的速度和行動力。

○一個字頭的誕生○黑
○濠江風雲○野獸刑警
○鎗火○江湖告急

第二章

江湖告急

○暗花
非常突然

黑社會也經濟不景

基於歷史原因，香港由開埠直到千禧年初，黑社會（又稱三合會）組織持續以不同形式活躍，而「黑幫片」或「江湖片」一直是港產片最熱門題材之一。不過在 1998 至 2003 年那段不景氣日子，就連電影上的黑社會也無復以往的浪漫、英雄主義、豪情蓋天，事關很多黑幫分子也面臨落泊窘境，就像《一個字頭的誕生》黃阿狗為生計陷入絕路、《暗花》阿琛面對政治壓力身不由己、《野獸刑警》高佬輝慨嘆「出嚟行」風光不再，就連看起來威風八面的大佬任因久，也因為社團生意惡劣而頭痛，甚至要《江湖告急》。

比起八十年代《英雄好漢》、《江湖龍虎鬥》等黑幫片側重暴力廝殺，以及九十年代中前期《天若有情》和《古惑仔》系列歌頌浪漫和義氣，1998 至 2003 年前後的江湖片很明顯有着「反英雄主義」傾向，題材和內容亦更「貼地」，畢竟面對宏觀經濟不景，就算是在地下活動的黑社會也難免深受影響。更往前看，千禧年中期起的《黑社會》、《臥虎》、《紮職》等則反映着黑社會的進一步企業化、智慧化發展了。

一個字頭的誕生

為港產片開創一個新字頭

"Too Many Ways To Be No.1"

年份｜1997 年
票房｜315 萬元
特色｜杜琪峯再起步里程碑，象徵銀河映像這個「字頭」的誕生
彩蛋｜劇情採取平行時空結構，比翌年的《疾走羅拉》（Lola Rennt）更早
導演｜韋家輝
編劇｜韋家輝、司徒錦源、鄒凱光
監製｜杜琪峯
演員｜劉青雲、吳鎮宇、張達明、李若彤、徐錦江

若要選一齣最能代表那個低潮期的港產片，我的答案一定是《一個字頭的誕生》，它亦是我最鍾愛的作品之一。該片幾乎具備所有元素，象徵一批成名電影人再次自我追尋的起步點，既是孤注一擲，亦蘊含着台前幕後參與者的生命力，以及面對逆境的爆炸力。可以說，從這齣片開始，香港電影揭開了一個新時代。

談《一》片之前，不可不提其時代背景。該片上畫於 1997 年 3 月，當時香港經濟仍處泡沫高峰，金融風暴尚未爆發，不過港產片行業已經出現兩大危機。第一個危機是盜版 VCD 泛濫，直接打擊票房收入。據筆者統計，1996 年十大賣座港產片總票房約 2.97 億元，較 1992 年的 3.81 億元減少超過兩成。例如至今仍為人津津樂道的周星馳經典作品《食神》和《大內密探零零發》，皆於 1996 年上畫，票房分別為 4086 萬元和 3605 萬元，較 1992 年的《審死官》（4988 萬元）和《家有囍事》（4899 萬元）明顯不及；連周星馳作品也如此，其餘港產片的情況當然更差。

票房縮水之餘，另一大危機在於港產片之「一窩蜂」及粗製濫造愈演愈烈。例如改編自漫畫的《古惑仔之人在江湖》於 1996 年 1 月上畫後一鳴驚人，之後便立刻趕拍續集《古惑仔 2 之猛龍過江》和《古惑仔 3 之隻手遮天》，分別於同年 3 月和 6 月極速上畫，同年其他同類電影（如《古惑女之

決戰江湖》、《洪興仔之江湖大風暴》、《紅燈區》、《金榜題名》、《龍虎砵蘭街》等）更加多不勝數，但這些電影除了跟風和噱頭之外，大多談不上有什麼特色和創意，整體質素乏善可陳。當然，這種製作上的危機亦跟盜版 VCD 問題有所關連，很多片商和製作人員眼見票房愈來愈差，愈來愈不願意投資太多成本和時間，寧可快手快腳粗製濫造「搵快錢」。

面對這種背景，當時早已成名的大導演杜琪峯於 1996 年成立了銀河映像電影公司，翌年上畫的《一》片正是其起步里程碑。在此要先岔開一筆，很多人對《一》片有兩大誤解，一是以為它是銀河映像第一齣電影，但實際上於 1996 年 10 月上畫、由梁柏堅執導的《攝氏 32 度》才是該公司首部作品；其次，不少人以為《一》片導演為杜琪峯，但實際上由韋家輝執導，杜氏則擔任監製。但無論如何，用現今視角回顧，《一》片無疑遠較《攝氏 32 度》具有「銀河特色」，該片亦充滿了「杜琪峯風格」，所以視之為銀河映像的起步里程碑並無問題。

實際上，杜琪峯對電影的反思要早於銀河映像成立之前，可追溯到 1993 年的《濟公》和 1992 年的《審死官》。話說杜氏於 1980 年憑《碧水寒山奪命金》執導演筒出道，之後有過《八星報喜》（1988 年）、《阿郎的故事》（1989 年）等佳

作，一直是成功的商業片導演。及至 1992 年執導由周星馳主演的《審死官》，更是創出票房高峰；但由於周星馳這位喜劇天才極其強勢，實際上主宰了其主演電影的編導方向，跟他合作的導演更像是「執行導演」。1993 年杜、周在《濟公》再度合作，這次兩人在創作和攝製上的矛盾更大，幾乎不歡而散，差點令電影「爛尾」。

杜琪峯後來透露，他當時是按捺着怒火勉強完成工作，亦開始問自己「究竟想做怎麼樣的導演，是不是一定要用大明星，要拍所謂主流大片」。所以他在 1994 年整年都沒有拍戲，潛心反思自己的定位，想拍怎麼樣的作品。1996 年成立的銀河映像則代表他實踐自己的解答，開始轉型為「作者論」式導演，他亦曾多次公開表示：「銀河映像的誕生，最應該『多謝』周星馳。」

正因是草創期作品，《一》片的製作條件自然不會很好，不少演員及幕後人員都是以「友情價」參與。但另一邊廂，在不利的大環境和欠佳的條件下，這部作品卻充滿着創意、生命力和爆炸力，不但成功為銀河映像打響頭炮，更象徵着港產片行業告別九十年代初期的繁華和中期的迷茫，開始艱難地探索一個新時代。

《一》片劇情圍繞黑社會「小嘍囉」黃阿狗（劉青雲飾）年

屆 32 歲，際遇欠佳，浮浮沉沉，於是去看手相算命，相士指他將面臨人生重大轉折，有機會赴中國內地或台灣發展，是福是禍視乎怎麼面對。後來他遇到一班同樣淪落的黑道小角色，大家密謀偷車運到內地「食大茶飯」，劇情隨即展開平行時空架構。在第一個時空裡，黃阿狗依舊畏縮懦弱，他們的走私車輛行動錯漏百出，最終失敗並客死異鄉，悲劇結局。

在第二個時空，黃阿狗依然窮困潦倒，卻願意承擔責任，例如大夥人在「骨場」耍樂後無錢付賬，他脫下腕錶，以唯一值錢的家當抵數。後來在行動時，每遇難題他都主動作抉擇，並有義氣地照顧手足，儘管從結果而論，不一定每次都做得「對」，卻都是他認為「應該做」的事情。最後誤打誤撞，黃阿狗一人在台灣打出名堂，創辦一個新社團，呼應了戲名《一個字頭的誕生》。結局一幕回到最初的「睇相」場景，黃阿狗問道：「去邊度會富貴，去邊度會閉翳？」相士回答：「呢個根本唔係一個問題，台灣大陸都唔係一個問題，個問題喺你個心度。你啲色水亂到咁，自己都唔知自己做緊乜。富貴閉翳就睇你自己執唔執得返你自己嘅，OK？」

所謂「色水」，可指一個人的手相、面相氣色，亦反映了他的內心思緒；「色水亂到咁」等於內心紊亂，自己都不知道自己想怎樣，缺乏前進方向，遇事難有主張，不免「閉翳」

多過「富貴」，有機會也無法捕捉。反之，當弄清楚了自己的「色水」，知道想做什麼、要什麼之後，便可一往無前，遇事有主見，較容易追求「富貴」而避免「閉翳」。這可說是該片給予當時香港人的靜言。

一如該片中文名及英文名 Too Many Ways To Be No.1，《一》片亦象徵着銀河映像這股電影新勢力的誕生，以及杜琪峯的再出發。此後在 1998 至 2003 年間很多出色的港產片，或多或少都具有《一》片的影子或同類特色元素，形容該片為劃時代之作絕不為過。

從更大層面看，《一》片於 1997 年 3 月上畫，接近 7 月 1 日回歸前夕，不久後「香港特別行政區」這個新的「字頭」亦將誕生，當時的香港人仍沉醉於經濟泡沫紙醉金迷，心頭卻不無陰霾和迷茫，所以該片亦可算是一部寓言式作品，其主旨「認清自己內心，才可把握命運」將會為香港人帶來啟示。

黑 金

極具野心的「港產台灣電影」實驗

"Island of Greed"

年份｜1997 年
票房｜1827 萬元
特色｜把舞台搬到台灣，罕有地以當地政治和黑道生態為主題，劇情寫實
彩蛋｜男主角影射馬英九，電影上畫後馬英九真的宣布參選台北市長
導演｜麥當傑
編劇｜麥當雄
監製｜麥當雄
演員｜劉德華、梁家輝、孫佳君、吳辰君、李立群

1997 年的《黑金》是一部奇特的電影，它的劇情背景完全位於台灣，說的是 100% 台灣故事，台前幕後班底卻絕大部分是香港電影人，並在翌年的金像獎獲得 7 項提名，毫無疑問被視為「港產片」。可以說，這是在港產片在八九十年代輝煌年代後的餘暉時期，一次極具野心的大膽嘗試，某程度上卻有點生不逢時。

要說《黑金》，必先交代其靈魂人物麥當雄和麥當傑兄弟，前者身兼監製和編劇，後者則出任導演。麥氏兄弟在八十年代至九十年代初叱吒風雲，其作品往往以激烈的槍戰場面、挑戰極限的特技動作，以及緊湊、具張力（甚至過火）之劇情見稱，代表作包括《省港旗兵》（1984 年）系列、《法內情》（1988 年）、《跛豪》（1991 年）等。

《黑金》不但是麥氏兄弟風格的延續，還具有開創性，非常破格地把全片舞台搬到台灣，描述當地在九十年代的政治和黑道生態，以及兩者勾結之「黑金政治」特色，聚焦議題包括賄選、「搓圓仔湯」（政治分贓）、宗教斂財、賭博電玩、工程圍標等等，可說相當寫實。

該片劇情圍繞台灣法務部調查局機動組組長方國輝（劉德華飾），以及當地黑幫老大周朝先（梁家輝飾）。方國輝英勇幹練，嫉惡如仇，以肅清黑道活動為己任，把矛頭直指周朝

先。後者則致力於從黑道轉換到政治舞台,宣布參選立法委員,藉此完成身份「洗白」並獲得安全網,在過程中賄賂政客,甚至動用暴力剷除競爭對手。連番惡鬥之後,方國輝成功把周朝先繩之以法,但亦因為案件涉及政府高官,承受壓力被迫辭去調查局職務,最後以他宣布在 1997 年參選台北縣長作為結局一幕。

不少論者都指出,方國輝的形象似乎是以當時台灣政壇超級巨星馬英九為參照人物。那時候馬英九 40 多歲,履歷完美,外貌英俊,雖未曾任職調查局探員,但在 1993 至 1996 年出任法務部部長,期間致力打擊販毒、賣淫和行賄,憑清廉和正義形象廣受歡迎。有趣的是,在《黑》片上畫後不久,馬英九真的宣布參選台北市長,並於 1998 年年底順利當選(擊敗競逐連任的陳水扁),所以該片不只寫實,還可算「成功預言」。

然而,正是因為方國輝形象過於完美無瑕,並由當時也非常在意自己形象(甚至有點自戀)的劉德華演出,導致整個角色略嫌平面、刻板,缺乏「人味」。幸而另一主角梁家輝演技出色,成功演繹了極富霸氣的周朝先角色,為電影增添不少張力。

整體而言,《黑》片具有野心和創意,在描述台灣政治和黑

道生態方面也相當「貼地」和細緻，但或許花了太多筆墨去交代香港觀眾不太熟悉的背景，令劇情出現跳躍，有損連貫性和投入感；再加上部分角色的定位及演員演技問題，令影片整體成績打了折扣。所以該片雖在翌年金像獎獲得 7 項提名，卻沒得到任何獎項。

從票房角度看，《黑》片不算失敗，獲得 1827 萬元收入，在 1997 年港產片排名第八位。但比起麥氏兄弟此前成功作品之叫好叫座，則無疑略為失色。或因如此，這也成為麥氏兄弟「收山之作」，兩人至今再無拍攝新片。據麥當雄好友蕭若元透露，對方是一個「電影痴」兼完美主義者，這些年來都有在構思新作，但因未有把握勝過從前的自己以再創高峰，所以始終沒有出山。

無論如何，《黑》片的重要意義在於展現了「港產片」一種可能性，特別是在八十年代至九十年代初，香港作為區內娛樂文化之都，電影業人才和基礎首屈一指，遙遙拋離中國內地、台灣、韓國等地，豐富程度甚至更勝於日本；那麼除了「香港主題」之外，為何不能以中國內地、台灣甚至東亞地區為題材製作電影？《黑》片正是一次極具野心的嘗試，可惜有點生不逢時，一來麥氏兄弟當時已非年富力強，二來港產片本身處於走下坡危機，令這種嘗試未能進一步延續。

暗 花

港澳同病相憐的政治寓言

"The Longest Nite"

年份│1998 年
票房│956 萬元
特色│以澳門為舞台，隱喻香港和澳門面對回歸的命運
導演│游達志
編劇│司徒錦源、游乃海
監製│杜琪峯、韋家輝
演員│梁朝偉、劉青雲、邵美琪、盧海鵬、王天林

說到以香港之外地區為舞台的「港產片」，絕大部分都是移師澳門拍攝，包括《賭城大亨之新哥傳奇》（1992 年）、《濠江風雲》（1998 年）、《伊莎貝拉》（2006 年）、《放 ‧ 逐》（2006 年）、《游龍戲鳳》（2009 年），以至近年的《激戰》（2013 年）、《澳門風雲》（2014 年）等。事關港、澳兩地一衣帶水，地理相鄰，往來密切，澳門甚至曾被稱為香港的「後花園」，為港產片提供了很多題材。而在 1998 年上畫的《暗花》，可說是最能連結到香港與澳門命運的一齣佳作。

繼香港於 1997 年回歸之後，鄰埠澳門亦於 1999 年迎接回歸，這正是《暗花》故事的背景，但電影以隱喻方式表達出來。阿琛（梁朝偉飾）身兼澳門司警及當地黑社會成員，隨着基哥和佐治兩大勢力持續火拼長達 8 個月（影射澳門回歸前夕黑幫互相廝殺的日子），江湖盛傳幕後大老闆洪先生看不過眼，即將回到澳門剷除兩人。

基哥和佐治聽到洪先生要回來，立刻十分恐懼，兩人隨即相約議和停戰，務求令洪先生改變心意。因此，效力於基哥的阿琛肩負重任，必須維持澳門江湖風平浪靜，直到洪先生回來見證兩派和好。可是江湖同時有消息傳出，指基哥懸紅 500 萬元暗花（即酬勞）要殺掉佐治，於是阿琛四出尋找造謠者，並阻截為暗花而來的殺手。

為暗花而來的是耀東（劉青雲飾），兩人在澳門連番鬥智鬥力之後，他最終被阿琛擊斃。可是當阿琛以為勝利在望，卻發現一切都是洪先生在背後操控，對方根本不希望基哥和佐治議和，所以刻意放出暗花促使他倆互相殘殺。到最後，阿琛驚覺自己也只是洪先生「棋局」裡一隻棋子。到這時，再對照阿琛在開初一段對白：「都唔明驚個洪先生啲乜，一個十幾年冇返過澳門嘅老坑，惡得咩出樣呀」，以及他在片中不斷重複的「所有嘢過埋今晚就可以解決」，就更顯出他的無知和幼稚。

《暗花》很難不被視為一齣政治寓言，隱喻的是澳門即將面臨的回歸命運；而香港由於處境相同，所以片中的澳門又可被視為香港的借代了。就像阿琛和耀東，在某個時刻都以為能夠掌握自身命運，在洪先生眼中卻猶如螻蟻。可以說，該片體現了不少香港人和澳門人面對回歸中國時，心底裡的無力感和不安全感。從更大層面看，《暗花》甚至具有哲學意涵，讓觀眾思考在「全能的神」（或曰「命運」）主宰之下，個人的努力和掙扎是否還有意義。

本片也是銀河映像早期攝製作品之一，由游達志執導，杜琪峯和韋家輝共同監製。《暗花》劇本完整，節奏緊湊，刻意借澳門這個比香港更細小（面積只相當於大埔區）、略帶異國風情的地方，凸顯猶如困於獸籠、無法掙脫命運的宿命

感；再配合高對比度、以黑色為主的鏡頭色調，很成功地營造了緊扣主題的電影風格，兩名主角梁朝偉和劉青雲的演技尤其出色，所以該片至今仍被譽為銀河映像其中一部代表作。

濠江風雲

電影江湖與現實的交錯

"Casino"

年份｜1998 年

票房｜1030 萬元

特色｜由黑道人物尹國駒（崩牙駒）自資拍攝自己的江湖故事

彩蛋｜電影上畫前夕，尹國駒在澳門被捕（後來判監 15 年），間接刺激票房

導演｜鄧衍成

編劇｜黃浩華

監製｜方平

演員｜任達華、方中信、鄭則仕、郭可盈、吳志雄

《濠江風雲》是另一齣以澳門為舞台的港產片，其特別之處在於由澳門江湖人尹國駒（外號「崩牙駒」）投資及擔任出品人，打正旗號拍攝自己的故事，即便在香港影史上也極之罕見。不少人認為，尹國駒因為行事太張揚，於本片上畫前便已後被澳門當局嚴打並拘捕（後來判監 15 年），而這又間接刺激了該片的票房，構成了電影和現實之間奇詭的交錯互動。

根據澳門法庭公開資料顯示，尹國駒本身是當地黑社會成員，在賭場從事「疊碼仔」（賭廳仲介人）出身。憑着大膽勇悍，尹國駒自九十年代中期起成為澳門江湖一股龐大勢力，其行事亦日趨高調，包括恰逢澳門回歸在即，受到國際傳媒關注，他曾公開以「江湖人」身份接受 *Time*（《時代雜誌》）、*Newsweek*（《新聞周刊》）等媒體專訪。

而尹國駒最招搖的一個行為，就是親自投資拍攝《濠江風雲》，打正旗號擔任出品人，並指定要由任達華做男主角，在戲中扮演他自己。或因他實在太張揚，該片於 1998 年 5 月 7 日在港上畫之前，同月 1 日他便於澳門被拘捕，後來被控參與黑社會、放高利貸、洗黑錢、非法賭博等罪名，判監 15 年（後減刑至 13 年 10 個月），直到 2012 年 12 月出獄。當尹國駒被捕的消息傳出後，變相令即將上畫的《濠江風雲》更受關注，間接刺激了該片票房，最終錄得 1030 萬

元收入，於 1998 年港產片排名第七位，在當時金融風暴大爆發之下算是不俗。

以戲論戲，《濠江風雲》不算很出色的作品，而且很明顯有過分吹捧、美化以尹國駒為原型的男主角的痕跡。該片劇情主要講述他跟小廖（方中信飾，影射「水房賴」）等一眾兄弟從賭場小混混，憑着勇悍擊敗魚欄燦（影射「街市偉」）、炳爺（影射「摩頂平」）等不同敵人，逐漸壯大成為賭廳大亨的發跡史，側重於凸顯他多麼勇敢、有義氣，但同時對於黑社會行為缺乏反思及多角度描寫。

但該片亦不乏可取之處，對澳門博彩行業運作有頗為細緻、獨到的刻劃，包括一些罕見的術語，能給予觀眾相當寫實感覺。同時，該片亦有側寫一些沉迷賭博的病態賭徒之醜態和坎坷，算是具有警世意義。不得不提，任達華儘管在早年經常飾演黑社會和大賊角色（後期則多扮演 PTU 等警察角色），但他不會一味重複自己，每一個角色都有點變化，例如在《濠》片演繹出充分的張揚和狂態，令人印象深刻，亦為該片增添一些藝術成績，不知這是否尹國駒點名要他出任男主角的原因。

實際上，在八十至九十年代，黑社會相關分子投資於港產片的情況並不鮮見，但這些人士大多相對低調，未聞有親

自投資拍攝自己「傳奇故事」的例子（諸如《跛豪》（1991年）、《慈雲山十三太保》（1995年）、《醉生夢死之灣仔之虎》（1994年）等，皆非由「角色原型」本人主導拍攝），尹國駒可算創下先河，還構成了電影和現實之間交錯互動，在那段亂世的香港影史裡，值得記上一筆。

野獸刑警

最爛也最燦爛

"Beast Cops"

年份｜1998 年
票房｜832 萬元
特色｜充斥地踎風格，極具爆炸力，結局爛鬼東追殺撤釘華一幕非常震撼
彩蛋｜陳嘉上曾以為這是他最後一部電影，聯名導演林超賢初試啼聲
導演｜陳嘉上、林超賢
編劇｜陳嘉上、陳慶嘉
監製｜陳嘉上、莊澄
演員｜黃秋生、譚耀文、王敏德、張耀揚、周海媚、李燦森

1998 年的《野獸刑警》極具那個時期港產片特色，整齣電影從劇情、美術到角色，都刻意予人「爛撻撻」的末世頹廢感覺，恰好符合低迷低壓的時代氣氛。但這些看似很「爛」的元素加起來，配合台前幕後精英噴薄而出的爆炸力，卻成為一齣極其「燦爛」之高質佳作，在翌年金像獎斬獲最佳電影等五項殊榮。

《野》片以香港一個龍蛇混雜的鬧市地區為故事舞台（片中並無明言哪一區，但拍攝場景集中於佐敦至尖沙咀一帶），爛鬼東（黃秋生飾）和 Sam（李燦森飾）是該區的刑警拍檔，但似乎不太敬業，甚至跟高佬輝（張耀揚飾）等黑幫頭目有交情。直到某日，富使命感、行事規矩的高級警官 Mike（王敏德飾）來到該區，成為東、Sam 二人直屬上司；同時，高佬輝駕車意外撞死人而要逃亡，手下撳釘華（譚耀文飾）取代其位置，這個江湖逐漸掀起漣漪。後來高佬輝被撳釘華殺死，爛鬼東最終成功為其報仇。

上述劇情結構沒啥特別之處，而黃秋生、張耀揚、王敏德、李燦森等演員名單，根本就是那個時期很多低成本江湖片的常見班底。不過這些劇情和演員加起來，既可拍成不值一談的純粹爛片，也可成為傳頌後世的佳作，很大程度要視乎幕後人員陣容。

《野》片的成功關鍵正繫於其幕後陣容，包括陳嘉上和林超賢聯合導演，以及陳嘉上和陳慶嘉聯合編劇。最重要的是，在當時低壓的社會和行業氣氛下，這些創作人心中都有一團「火」，出盡力把每個細節都做到最好，並由此亦引發出演員的「火」，互相碰撞而促成一齣佳作。

該片最令人印象深刻是結局一幕，在尖沙咀香檳大廈地庫取景，爛鬼東為了替高佬輝報仇，單人馬匹前往撳釘華的巢穴，以一人面對數十人，看似形勢懸殊，但爛鬼東吃了迷幻藥再加上對報仇的執着，整個人陷入瘋狂狀態，儘管身上不斷中刀受傷，仍一邊唸唸有辭「撳釘華……我嚟搵你啦撳釘華」，一邊緩步向前尋找仇人。看到這一幕，不論戲中的撳釘華抑或銀幕前的觀眾，皆覺毛骨悚然。

導演陳嘉上後來憶述，他原本打算把該片拍成一齣喜劇，但隨着金融風暴爆發，整個社會氣氛逆轉，很多香港人心情大受影響，自然而然地增添了該片的黑色元素和壓抑風格。他又說，當時受盜版 VCD 打擊，電影市道極差，他拍攝時覺得這可能是自己最後一部電影，於是豁出去盡情發揮，並給予其徒弟（長期為他擔任助導及副導演）林超賢充分空間，讓他主理上述結局尋仇一幕。這種心態也感染了黃秋生、譚耀文等演員，大家都激發出超乎極限水準，擦出燦爛火花。

可以說，爛鬼東尋仇這一幕，凝聚了很多電影人在壓抑中的爆炸力，猶如香港電影一聲怒吼，顯示儘管形勢惡劣，我們仍有鬥心和力量；放大來看，這亦可算是當時香港人的時代呼聲。憑着優秀演出，黃秋生和譚耀文在翌年金像獎分別奪得最佳男主角和最佳男配角，《野》片更包攬了最佳電影、最佳導演、最佳編劇三項大獎。而林超賢後來在《証人》（2008年）、《激戰》（2013年）、《湄公河行動》（2016年）等執導作品展現的狠勁、凌厲、逼近極限之風格，亦可說跟《野獸刑警》一脈相承。

非常突然

對命運無常的控訴

"Expect the Unexpected"

年份｜1998 年
票房｜536 萬元
特色｜全片充滿「意料之外」情節，隱喻香港人自覺難以把握命運
彩蛋｜多幕槍戰場面在油麻地碧街舊樓群拍攝，凸顯香港舊區鬧市特色
導演｜游達志
編劇｜司徒錦源、游乃海、周燕嫻
監製｜韋家輝、杜琪峯
演員｜劉青雲、任達華、黃卓玲、許紹雄、蒙嘉慧

警匪片是港產片最常見類型之一,而這類電影的劇情走向,不論是傳統式「邪不能勝正」,抑或反傳統「壞人笑到最後」,只要言之成理,皆不會令人太難接受。然而,若好像1998年的《非常突然》,結局一幕是「純屬不幸」而造成慘痛 bad ending,似乎全無道理可言,就難免令觀眾在散場後久久不能釋懷。不過這恰好正是創作者刻意為之,用以宣洩那個時期社會上很多人對「命運無常」的控訴。

《非》片劇情由三名毛賊嘗試搶劫金舖開始,他們毫無經驗,手忙腳亂,隨即事敗而被警方重案組追捕,然後逃入一幢住宅舊樓。豈料該舊樓原來窩藏着另一幫重火力匪徒,引發連場駁火。換言之,該片劇情圍繞三組主體,分別是毛賊團夥、重匪團夥,以及由隊目鍾健(任達華飾)、隊員李森(劉青雲飾)、槍神(許紹雄飾)、Macy(黃卓玲飾)、Jimmy(黃浩然飾)等 6 人組成的重案組團隊。

有趣的是,鍾健等重案組探員一直不知道有兩個賊匪團夥,以為他們全是同一夥人。經連串調查、追捕、槍戰後,重案組成功在馬路上擊斃所有重匪團夥,原以為 happy ending。豈料眾人輕鬆前往慶功時,卻在路上遇到正在逃亡的毛賊團夥,引發另一場槍戰。結果令人意外,剛剛戰勝悍匪的 6 名勇探,居然全部被毛賊們打死,以全滅 bad ending 作為電影結局。

觀乎中文片名《非常突然》及英文名 *Expect the Unexpected*，以導演游達志、編劇游乃海為首的主創人員很明顯刻意營造上述「非常突然」轉折。事實上，這類轉折和意外可說微妙地遍布全片，不只出現於結局一幕。例如電影去到中後段，從戲中所有人以至戲院觀眾都以為 Macy 喜歡鍾健，但原來她對鍾純粹是欣賞、敬仰上司之情，真情喜歡的是李森；又如槍神在片中自述，由於妻子未能生育，他出去包二奶，豈料老婆突然以 40 歲之齡懷上三胞胎，同時二奶又患上癌症，世事無常，真的如他所講：「帶咗遮就好天，無帶遮就落雨！」

同樣明顯的是，《非》跟游達志同期執導的另一作品《暗花》一樣，都是關乎對「命運」的探討。不過《暗花》中的「命運」（洪先生）就像一個有意志的全能上帝，按照己意操控所有人；《非》片的「命運」則似乎純屬無厘頭，完全沒道理可言，相比之下這其實教人更難接受。

這種對命運無常的控訴，亦可說體現了當時香港人的處境和心情。自八十年代初中英談判開始，很多香港人對「回歸」心生畏懼，不少人甚至移民他方。豈料隨着《中英聯合聲明》簽署及《基本法》制定，再加上內地經濟起飛，九十年代愈是接近回歸之日，香港經濟、樓市和股市就愈是興旺，更恰好在 1997 年 7 月回歸之後不久創出高峰；但在這

時候，一場在泰國引發的金融風暴居然席捲亞洲，導致香港社會和經濟從天堂跌到谷底，完全就像戲中重案組從「成功擊斃重匪」到「被毛賊全滅」之急促轉折，試問香港人怎不會跟探員們一樣覺得「非常突然」。

鎗火

節省子彈的槍戰經典

"The Mission"

年份｜1999 年
票房｜462 萬元
特色｜以槍戰包裝的現代武俠片，留白主義、舞台劇式聚焦造就獨特風格
彩蛋｜成本僅 250 萬元，只用了 19 天拍攝；經典槍戰一幕在深夜關門後的荃灣廣場取景
導演｜杜琪峯
編劇｜游乃海
監製｜杜琪峯
演員｜黃秋生、吳鎮宇、呂頌賢、張耀揚、林雪、高雄

港產片中的槍戰片大致可分為兩大類型，一種像早期的《英雄本色》（1986 年）、《龍虎風雲》（1987 年）等，以誇張的特技動作，配上瀟灑的開槍鏡頭；另一種如近年的《風暴》（2013 年）、《拆彈專家》（2017 年）等，以密集式炮火營造官能刺激。但這兩大類型都有一個共通點，就是製作成本不菲。相比之下，1999 年的《鎗火》屬於一種另類，全無打鬥動作，道具子彈消耗亦有限，僅用了 19 日攝製，卻創作出一部載入國際影史的「現代武俠片」。

《鎗火》劇情結構很簡單，黑幫龍頭文哥（高雄飾）被殺手狙擊，從江湖上召來阿鬼（黃秋生飾）、阿來（吳鎮宇飾）、Mike（張耀揚飾）、阿信（呂頌賢飾）、阿肥（林雪飾）等 5 名用槍高手擔任保鏢。連場槍戰之後，5 人團隊成功擊斃對方幾名殺手，文哥亦瓦解了敵對陣營。但這時候，眾人發現 Mike 難抵誘惑，跟文哥妻子搭上，於是其餘四人接到最後一個任務，就是「執行家法」殺掉 Mike……

然而，《鎗火》之特別和優秀之處不在於其劇情，而是整齣電影的拍攝手法及風格。一如銀河映像其他早前作品，該片的製作成本很低，只有約 250 萬元預算，可想而知扣除演員片酬和攝製人員薪金後，剩下的花費空間實在有限。但在極其不利的成本限制之下，該片卻像那個時期很多出色港產片，反而迸發出澎湃的創意和生命力。

這齣缺乏特技動作和大量火藥的槍戰片，最引人入勝是其「型格」，包括 5 人團隊等戲中角色大多沉默寡言，配上「銀河式」暗冷鏡頭，以及精簡卻恰到好處的電子配樂，整齣電影有點像國畫的留白主義，或是西方舞台劇的聚焦式打燈法，讓觀眾全神灌注於舞台上幾名演員。所以該片火藥量雖然很少，但每一下槍聲、每一剎槍火都扣人心弦，並反過來獲得凸顯，亦呼應了戲名。

當然，在這種留白、聚焦式風格下，對演員、導演、攝影等崗位的技藝要求更高，任何瑕疵、失準也同樣會被放大。在這方面，杜琪峯導演、其好拍檔攝影師鄭兆強，以及一眾演員，都交出了高水準功課；考慮到全片攝製期只有 19 日，更屬難能可貴。

值得一提，該片最讓人印象深刻的一場「槍戰」在荃灣廣場拍攝，5 人團隊在商場內借助行人電梯、巨柱、中空式大堂等地形擊退敵人，毋須言語溝通，僅憑眼神和默契，各人精準流暢地走位合作，配上半帶懸疑半帶輕鬆的鼓聲音樂，可說概括了整齣電影格調。由於荃灣廣場多年來沒有大型改建，目前仍能看到這一幕的很多地形痕跡，成為了不少影迷朝聖的港產片經典場景之一。

《鎗火》與其跟《英雄本色》、《風暴》等槍戰片相提並論，

其實更像是「以槍戰為包裝」、把舞台搬到現代的一齣武俠片，尤其神似杜琪峯崇拜的張徹導演之早期作品風格，包括《斷腸劍》（1967 年）、《保鏢》（1969 年）等。同樣值得留意，杜琪峯曾說過他最欣賞的導演前輩是黑澤明，我們在《鎗火》亦可看到《七俠四義》（1954 年）等黑澤明經典作品的影子；好像 5 人團隊凝神站在黑夜街頭防範敵人，不發一言卻難掩高手氣場，予人感覺跟「七俠」站在草叢守衛村莊如出一轍。

《鎗火》不但在金像獎、金馬獎、金紫荊獎等華語片頒獎禮斬獲多項獎項（杜琪峯亦憑此片獲頒「香港特區十周年電影選舉最佳導演」），更憑着開創式的獨特風格，在國際影壇上被視為最經典槍戰片之一；國際媒體和網站每次「全球最佳 50 部槍戰片」之類評選，《鎗火》往往都榜上有名，跟《流寇誌》（*The Wild Bunch*，1969 年）、《義膽雄心》（*The Untouchables*，1987 年）、《盜火線》（*Heat*，1995 年）等經典作品並列。同樣重要的是，《鎗火》之破格成功，很意象地體現了那段時期港產片在不利環境之下的「沉默中爆發」。

江湖告急

反英雄片的英雄表演

"Jiang hu: The Triad Zone"

年份｜2000 年
票房｜163 萬元
特色｜反英雄主義主題，卻因男主角梁家輝演繹太出色，變成一齣立體的英雄表演
彩蛋｜許鞍華、陳奕迅、吳耀漢等客串配角；其中一幕張耀揚向梁家輝示愛令人意外卻不突兀
導演｜林超賢
編劇｜陳慶嘉、錢小蕙
監製｜陳慶嘉、錢小蕙
演員｜梁家輝、吳君如、黃秋生、李兆基、陳輝虹、張耀揚

自從《古惑仔之人在江湖》（1996年）引發同類電影泛濫，港產江湖片在隨後幾年亦掀起一股「反古惑仔」逆流，嘗試顛覆《古惑仔》系列電影把黑社會人物英雄化、浪漫化的形象。2000年的《江湖告急》原本也是其中一齣反古惑仔、反英雄主義電影，卻因為主角「任因久」的塑造太過精彩，以及扮演者梁家輝的演出登峰造極，所以某程度上變成了一位江湖英雄的個人表演，在另一種意義上締造了經典。

若只從文字上看《江》片的劇本，其「反英雄」意圖可說溢於言表。例如主角任因久表面上是勇敢的大佬，聽到槍聲卻立刻匍匐於車底；看起來睿智英明，在「江湖告急」大會上卻輕易被其他大佬閒話家常扯開話題；看似對妻子（吳君如飾）有情有義，卻又在外頭勾搭情人（李珊珊飾）。當對頭人（蕭亮飾）病逝時，他立刻趁機侵佔其地盤、控制其妻小；甚至當關公（黃秋生飾）顯靈勸告他注重江湖道義時，他居然反唇相譏：「唔怪得之你成世做人老二啦！我知你衰乜嘢喇，衰笨實！做大唔係咁諗嘢嘅，關老二！」

然而，正因任因久身上每一種特質都顯出正、反兩方面，再加上整齣電影高度圍繞於他身上，有足夠篇幅從多角度描繪，讓該角色顯得非常立體、有血有肉。同樣重要的是，梁家輝在片中揮灑自如，其外表冷峻、威嚴內斂、能莊能諧等演員特質，在本片發揮得淋漓盡致，令「任因久」好像是為

他度身訂造。若要選梁家輝從影以來角色代表作，儘管《火燒圓明園》（1983年）咸豐帝、《92黑玫瑰對黑玫瑰》（1992年）呂奇、《黑金》（1997年）周朝先、《柔道龍虎榜》（2004年）阿岡、《黑社會》（2005年）大D等各有出色之處，但筆者一定會選任因久。

亦因如此，觀眾明明知道任因久絕非完美的英雄，更談不上是好人，卻難免被他吸引而「又愛又恨」。從另一角度看，任因久更像一個梟雄，夠奸、夠惡之餘，身上還有一些正面亮點，例如做事夠果斷、尊重妻子、對兄弟夠義氣，這就像「一個大惡人居然會扶阿婆過馬路」，加上黑色幽默氛圍襯托，逐漸令人對此角色「愛多於恨」。

《江》片是林超賢早期作品之一，距離後來的《激戰》（2013年）、《湄公河行動》（2016年）等賣座大片足足有十多年，卻已把其導演才華流露無遺。姑勿論該片由「反英雄主義」變成「英雄表演」是否出於原意，但林超賢因勢利導，在場景設計、鏡頭等方面作出配合，促使了此番經典表演。這亦顯出林超賢擅長利用、配合及發揮一位好演員，無怪乎後來張家輝在他手上完成轉型。

值得一提，除了上述角色演員外，包括張耀揚、陳輝虹、陳奕迅、吳岱融、曾志偉、李兆基、羅蘭、杜汶澤等配角演出

亦各具神采，甚至連大導演許鞍華、老戲骨吳耀漢也參演一角，這種配角陣容簡直豪華，卻非像《豪門夜宴》（1991年）一味「曬明星」，而是恰如其分。這亦顯出那時期港產片行業在「江湖告急」的艱困環境下，很多從業員都願意同舟共濟、互相撐場。

○一個爛賭的傳說○墨
錢家族○目露凶光○偉
昔錢專家○黑道風雲之
收數特遣隊○失業皇帝

第三章

山窮水盡

先生○慳
的故事○
數王○反

從 富 貴 逼 人 到 負 資 產 末 路

港產片向來有着寫實的面向，例如《癲佬正傳》（1986 年）關注精神病人和社工處境，《半邊人》（1983 年）和《籠民》（1992 年）折射基層生活苦況，甚至乎《富貴逼人》（1987 年）系列也是以誇張手法反映回歸前香港人追求發達和移民的狂熱。

至於 1998 至 2003 年前後港產片的寫實，主要聚焦於市民在經濟蕭條下的掙扎。就像《目露凶光》馬文信由中產淪落為負資產，還為此走上歪路；《慳錢家族》男戶主失業，全家千方百計節衣縮食；就連《反收數特遣隊》的高級警司李 Sir，亦被高利貸追債追到差館；《失業皇帝》的夏崗甚至由「十大傑青」變成乞丐。

畢竟在那個時期，失業率最高達 8.7%，負資產逾 10 萬宗，燒炭慘劇新聞無日無之，自殺率在 2003 年創出新高（每 10 萬人有 18.8 人自殺）……這些社會情況不免會體現於當時的電影，儘管大多以喜劇化方式呈現，避免令社會更加沉重。不過這些痛苦也會為人們帶來反思，好像《墨斗先生》的麥寶，正是在最折墮時才覺悟前非，並懂得換個角度找出路。

一個爛賭的傳說

人生絕望到像齣喜劇

年份｜2001 年
票房｜59 萬元
特色｜圍繞一對「輸多贏少」的落難鴛鴦，劇情初段幽默爆笑，尾段真摯感人
導演｜麥子善
編劇｜麥子善、王晶
監製｜王晶
演員｜吳鎮宇、關秀媚、李燦森、黃泆潼、姜皓文

「賭片」是港產片最常見類型之一，不過在 1998 至 2003 年那段低潮期的港產賭片，跟風光時期《賭神》（1989 年）的霸氣、《賭聖》（1990 年）《賭俠》（1990 年）系列的歡樂，以至後期《賭城風雲》（2014 年）系列的熱鬧都有所不同，少了信心少了張揚也少了浮華，多的卻是無奈以至絕望。就像 2001 年上映的《一個爛賭的傳說》，正是一齣以喜劇為包裝的人生悲劇，最初荒誕讓人笑到流淚，中段笑中有淚，最後只剩眼淚。

《一》片講述病態賭徒舒奇（吳鎮宇飾），沉迷賭博卻輸多贏少，欠債纍纍，不事生產，人生沒有目標。某日他結識了同樣愛賭、而且逢賭必輸的夜總會媽媽生公主（關秀媚飾），同是天涯淪落人，逐漸了解到公主背後悲慘身世，包括她有一個身患俗稱「玻璃骨」罕見絕症、卻樂觀好學的弟弟阿鍾（李燦森飾）。

很老套的是，舒奇自然發現了公主爛賭是為賺錢醫治弟弟，但隨後劇情發展不落俗套，特別是圍繞舒奇和公主在賭海上多次大起大落，每每「大贏一鋪」之後再次輸光，充滿黑色幽默，林雪、姜皓文、曹達華等配角也諧趣而富神采，導演和演員皆展現高水準，恰到好處。

到後來，阿鍾病情危急，舒奇毅然答應把自己三分一個腎和

三分一個肝移植予一位病危富翁，以換取 300 萬元巨款報酬，而事後他只有 30% 機率存活。這無疑是舒奇歷來最危險一次賭博，卻也是他首次主動抉擇人生方向，當時他的眼神已不是一個賭徒，而是堅決把握自身命運的英雄。

豈料導演兼編劇麥子善就像無情的上帝，在結局一幕再次安排大起大落。舒奇去到醫院準備移植時，發現富翁已等不及而逝世，但生前遺言囑咐照約定把錢交給舒奇。換言之，舒奇這次不用賭了，既有錢又有命，成為最大贏家。

可是當他歡天喜地回家找公主時，卻發現公主已經割脈身亡。對於公主為何自殺，導演到最後都沒解答，留給觀眾自行猜測。筆者的看法是，公主自知「逢賭必輸」，必不會有什麼好運，不可能等到舒奇憑 30% 機率活下來回家 happy ending。所以這一次她也不想再賭，自行選擇 bad ending。若用「上帝視角」來看，或許正是「公主」這邊廂自殺，那邊廂舒奇才可僥倖活命，並拿到錢去醫治阿鍾。

《一》片刻劃的運滯和絕望，可說反映了那段低潮期很多香港人的處境與心態。那麼舒奇和「公主」究竟始終是人生輸家，抑或是挑戰命運的悲劇英雄？筆者的答案是後者。且看兩人最後相見時「公主」一段話：「我已經好耐好耐唔記得乜嘢叫做開心，直至識到你之後，先知道原來開心係咁樣。

同你一齊，就係我最開心嘅日子。」便可知道終身欠運的這兩個人，已贏得最寶貴禮物，此後的人生賭博儘管也是押注，卻不再是病態沉迷。

墨斗先生

黑仔到過不了維港

"Escape from Hong Kong Island"

年份｜2004 年

票房｜50 萬元

特色｜男主角「黑過墨斗」，千方百計居然無法從香港「過海」到九龍，妙趣橫生

彩蛋｜以中環金融行業為背景，很多對白非常寫實；Beyond 三子黃貫中、葉世榮、黃家強客串配角

導演｜雷宇揚

編劇｜李思臻、陳大利

監製｜黃潔芳

演員｜陳小春、羅家英、詹瑞文、杜汶澤、蔣怡

香港島和九龍半島之間隔着維多利亞港，而即便在第一條海底隧道於 1972 年通車之前，數百年來早有不少漁船或客輪來往兩岸，香港人大抵難以想像有一日會「望海輕嘆」無法抵達彼岸。

而《墨斗先生》說的正是這樣一個故事。男主角麥寶（陳小春飾）任職金融公司高層，在中環 CBD 上班，事業非常成功，性格卻極度「神憎鬼厭」，不但自恃擅於捕捉股票市況，對上司、同事、同業皆頤指氣使，女朋友亦只被視為隨時可替換的工具，親人則懶得去關心問候。甚至他在路上見到盲眼乞丐，竟會把香口膠吐進對方膠盆；面對因遇劫被搶走銀包而向他借車錢的途人（黃貫中飾），則更不屑一顧，「乞人憎」得無以復加。

某日早上，麥寶跟老闆鬧翻，迅即獲另一大公司以更優厚條件聘請，但後者辦公室位於對岸尖沙咀，其主事人將於當日傍晚離港，麥寶須於下午 5 時前前往簽約。這原本不成問題，從中環坐地鐵到尖沙咀不用 30 分鐘。可是麥寶啟程時，居然輪到自己遇劫被搶走銀包，失去了所有現金、身份證、銀行卡和車匙，儘管他立刻前往警署報案，但短時間內無法補領證件，亦因此不能從銀行提款。

一般人遇到這種窘境，通常不難解決，只需找個朋友借取數

十元、甚至只是幾元地鐵車資，便可去到尖沙咀。但正因麥寶「得罪人多」，他遍尋前同事、同業、前女友、親人等等，卻沒一個願意以舉手之勞相助，反而多的是落井下石。影片逾半篇幅都是描繪麥寶不斷求助、不斷被拒的過程，妙趣橫生，亦相繼帶出他跟這些人的相處關係，特別是他以往如何惡劣待人。

或曰，香港島和九龍半島最短距離不足 2 公里（中環碼頭至尖沙咀碼頭直線距離約 1.4 公里），渡海泳泳手通常用 10 多分鐘便游完全程，麥寶即便身無分文，總可以「游水過海」吧？這正是他曾經嘗試的事，詎料原來香港《船舶及港口管制規例》訂明，任何人未經批准不得在維港游泳，所以麥寶落水後游不了幾步，便被警察發現並「救」回岸上。

時近黃昏，麥寶仍無法過海，萬念俱灰，並開始反思為何沒一個人願意幫助自己。就在此時，剛把他救回岸上的警察得悉其困境，見他這麼淒涼，提出簡單的解決方法，就是用警車把他載到尖沙咀。當他們在尖沙咀下車時，恰巧搶劫麥寶的賊人亦被捉到，原來正是同日早上曾問麥寶借錢的遇劫途人，因為求助無門自己才去搶劫別人！

結局一幕以播放照片形式，交代麥寶覺悟前非，逐一修補跟身邊人關係，並獲得他們的原諒，重建良好感情，攬頭攬頸

合照留念。最後，麥寶跟開場時一樣在早上起床上班，但這次他明顯較當初快樂許多；從辦公室窗戶外望，遙遙看到中環，顯示他身處新公司尖沙咀辦公室，已然抵達彼岸。

《墨》片是我最愛的那段時期港產片之一，它很明顯並非高成本作品，水準卻一點不低，全片充滿趣味，基調輕快合宜，既不過於刻薄，也不老套濫情，導演雷宇揚值得稱讚。陳小春很出色地飾演了眼中只有錢的「中環人」角色，可說體現了香港人某一類典型面貌，特別是在經濟熾熱、魚翅撈飯年代那種市儈和驕傲。片名的《墨斗》及男主角名字「麥寶」，則借代一些人在落難時，過往好運不復再，變成行衰運，就如廣東話俗語「黑過墨斗」。

不知編導是否有意，但《墨》片具有不少佛教隱喻，例如從中環「此岸」前往尖沙咀「彼岸」，以及麥寶拒絕借錢予途人、後來被該途人打劫的「因果」。這亦給予香港人啟示，領悟「如是因，如是果」可能正是「渡岸」之不二法門，很多困局或許換一個角度就可找到出路。

慳錢家族

賤物鬥窮人的荒誕

"Frugal Game"

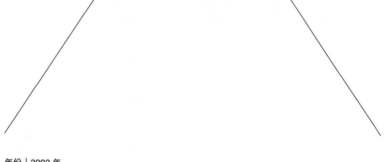

年份｜2002 年
票房｜848 萬元
特色｜反映香港人在經濟蕭條下千方百計節衣縮食，誇張爆笑，略帶悲涼
彩蛋｜片中「一蚊雞」等很多慳錢招數真有其事；鄭裕玲最後一部電影作品
導演｜趙崇基
編劇｜李保樟、馮志強
監製｜唐文康、林小明
演員｜陳奕迅、楊千嬅、鄭裕玲、曾志偉

自 1998 年起，本港陷入「通縮型」經濟困局，物價是愈來愈低，但所謂「賤物鬥窮人」，很多市民面對減薪甚至失業，只能千方百計節衣縮食以維持生活，2002 年《慳錢家族》說的正是這種趨勢下一個荒誕故事。

《慳》片由向來富有人文關懷的趙崇基執導，其演員陣營堪稱豪華，主角包括影帝曾志偉、影后鄭裕玲，以及最佳男歌手陳奕迅、女歌手楊千嬅，還有「視帝」黎耀祥及《英雄本色》的狄龍擔任配角。

該片劇情結構很簡單，講述曾志偉飾演的韋大漢原本任職酒店經理，因為金融風暴而失業，全家生計陷困，後來遇上解僱自己的前上司 Diana（鄭裕玲飾），對方亦自身難保，於是兩人聯同韋大漢的兒子韋萬華（姚德昇飾）和韋千樺（楊千嬅飾），假扮為一個四人家庭，參加由電視台監製徐少俠（陳奕迅飾）主理的遊戲節目「慳錢家族」，在一個星期內盡量花最少的錢生活，勝出的家庭將獲電視台負擔他們的負資產，讓其擺脫欠債命運，重獲新生。

這類「全家奮鬥」式喜劇在港產片史上並不鮮見，例如八十年代著名的《富貴逼人》系列，以及 1988 年的《雞同鴨講》、1993 年的《搶錢夫妻》等，不過以往同類電影的基調儘管不乏尖酸刻薄、勾心鬥角，卻起碼較為積極進取，主要

圍繞如何搵錢、做生意、開源。反觀《慳錢家族》打正旗號只講「節流」，聚焦於怎麼節省開支，正好反映了在「通縮」經濟下很多人看不到增加收入的希望，只能透過「慳錢」活下去。

亦正如此，《慳》片雖然定位為喜劇，卻不免在荒誕中透露着悲涼，有一些情節甚至寫實得教人心痛。例如韋大漢當初失業後不敢告知家人，每日繼續西裝革履出門，但其實是到快餐店和公園消磨時間，這正是那時期不少「一家之主」有過的痛苦。

此外，當年消費市道不景，不少酒樓推出「一蚊雞」優惠招徠顧客，但每桌客人只可點一隻，於是有些家庭假裝為不相識的陌生人，分坐幾張桌子，各點一隻「一蚊雞」以用盡優惠，這種實況亦被複製成為片中「慳錢」招數之一。另一招數是全家一起搭小巴時，分散於不同車站下車，每人都喊「後數」（意即晚些下車的親友將代繳車資），試圖混水摸魚，經常搭小巴的香港人對此應會會心一笑。

《慳》片裡的這些慳錢招數至少有十多種，編劇可說相當有心思，導演和演員亦成功營造喜劇效果，笑料密集程度未必及得上《富貴逼人》、《雞同鴨講》等經典作品，卻也不會遜色太多，同時這齣電影在荒誕之餘，還很切實地紀錄了那

個特殊時期的香港社會狀況和情緒。

值得一提，曾於 1991 年憑《表姐，你好嘢！》贏得金像獎最佳女主角的鄭裕玲，在 2003 年宣布不再參與電影和電視劇演出，至今並無「破戒」，所以《慳》片是她最後一部演出作品。

目露凶光

負資產惡過鬼

"Victim"

年份｜1999 年
票房｜392 萬元
特色｜男主角由專業人士淪為負資產，屬金融風暴後很多香港人的遭遇；全片氛圍低壓，反映時
　　　代氣息
彩蛋｜具兩個結局版本，原版本「無鬼」，投資者基於商業考慮，要求另拍「有鬼」版本
導演｜林嶺東
編劇｜林嶺東、馬偉豪、何文龍
監製｜馬偉豪
演員｜梁家輝、劉青雲、郭藹明、關寶慧

以 1997 年「亞洲金融風暴」為背景的電影不少，1999 年上映的《目露凶光》是最令人不寒而慄的一部。這是「犯罪片大導演」林嶺東自編自導之高水準佳作，既具備一貫硬橋硬馬風格，還罕有地滲入「鬼片」靈異元素，但在片中充斥、比「鬼」更恐怖的，或許是由金融風暴引發的絕望氛圍和貪婪慾望。

《目》片講述電腦專家馬文信（劉青雲飾）原本任職印鈔公司高層，偕女友 Amy（郭藹明飾）居於別墅洋房，事業成功人生美滿，但在金融風暴後不但失業，還淪為負資產，遭高利貸團夥要脅，被迫參與械劫印鈔廠，重案組探員 Pit（梁家輝飾）則負責調查該案。

按照上述大綱，《目》片可能只是典型的犯罪片，但後來劇情發生多重轉折。先是 Pit 追蹤馬文信去到一座有鬧鬼傳聞的荒廢酒店，並發現他性情大變，疑似「撞邪」，電影自此轉入靈異格局。不過 Pit 進一步追查後，開始懷疑馬文信「假扮撞邪」以掩飾犯罪。

隨着謎團層層揭開，觀眾逐漸知道，這是一宗「黑吃黑」案中案，馬文信自恃聰明頭腦，殺掉迫害他的高利貸團夥，並把贓款私吞，再透過「被綁架」和「撞邪」等布局試圖脫罪。眼見大計成功在望，身邊女友卻開始生疑，最後 Amy 在洋

房花園掘出屍體骸骨，揭破一切陰謀。

《目》片最受爭議的是結局一幕，Pit 追捕馬文信去到墳場，在黑夜陰森氣氛下，馬文信被警察開槍擊中之際，突然有一道綠光從他身體湧出、飛走。這難免讓觀眾覺得他真的「被鬼上身」而非「假裝撞邪」，似乎推翻了此前大半部劇情鋪墊。

導演林嶺東在多年後接受訪問時透露，這部片有兩個結局版本，一個是他屬意的「無鬼」版本，但當時港產片市道不景，投資者擔心票房欠佳，要求他多拍一個「有鬼」版本，令電影增添噱頭，並迎合賣埠市場。結果不論當年上映抑或及後推出影碟，皆以「有鬼」版本為主，「無鬼」版本反而不為人知。這正反映了那時期港產片行業之特殊情況，甚至可稱為怪現象，就連成名大導演也不得不妥協。但最終該片最終票房只得 390 多萬元，似乎「鬼」也幫不了多少。

不過單從作品角度看，「有鬼」某程度上也算錯有錯着，吻合整齣電影氛圍，不太突兀，反而更添懸念及陰森感覺。或許就如片名《目露凶光》所示，導演想講的始終是「人心有鬼」，惡意和惡鬼皆產生自人的內心，而在眼神中暴露；特別是面對絕望時候的貪婪人性，可能比「鬼」更加恐怖。

男主角劉青雲在本片表現極其出色，情緒有力而內斂，不論發惡殺人或疑似撞邪時，皆令人毛骨悚然，真正符合片名《目露凶光》。有趣的是，劉青雲從影生涯不少演出都跟金融危機有關，包括電視劇《大時代》和《世紀之戰》，以及電影《股瘋》（1994 年）、《竊聽風雲》（2009 年）、《奪命金》（2011 年）等，堪稱「金融片最佳男主角」，而本片亦是他跟妻子郭藹明「夫妻檔」上陣（兩人於 1998 年結婚）。

偉哥的故事

從「不舉」反映香港風光不再

"Mr. Wai-go"

年份 | 1998 年
票房 | 379 萬元
特色 | 以治療不舉藥物「偉哥」（威而鋼）為主題，怪雞瘋狂卻非純粹鬧劇，劇情言之有物
彩蛋 | 威而鋼於 1998 年 3 月在美國獲得批文，成為國際新聞，本片於同年 12 月便上畫
導演 | 張敏
編劇 | 王晶
監製 | 王晶
演員 | 曾志偉、黃秋生、張慧儀、張文慈、林尚義

1998 年的《偉哥的故事》並無直接描寫金融風暴、經濟危機，卻借「不舉」這種男人之苦，隱喻低壓無望之社會氣氛，再加上當時剛面世的治療不舉藥物「偉哥」（Viagra，又稱威而鋼）為噱頭，炮製出一齣瘋狂的怪雞喜劇。

《偉》片分為上下兩部分，上半部講述圍村中年男人偉哥（曾志偉飾）雖已結婚，但妻子只顧打麻雀，夫妻生活並不融洽，直到某日一名性感女子波波（張慧儀飾）來到村裡，引起全村男人無窮性幻想。下半部則圍繞三級片男演員黃勁秋（黃秋生飾），原本以「雄風」聞名，御女無數，某日卻突然發現自己「不舉」，陷入職業危機，於是四出尋覓「重振雄風」方法。

相對來說，《偉》片上半部只是港產片並不鮮見的軟色情鬧劇，情節充滿荒誕，執行略嫌粗疏，卻不乏創意，例如由一大班臨時演員穿上白袍扮演「精蟲」，用火車上落鏡頭借代男人的性衝動指數等等。但該片更具意味的是下半部，特別是黃勁秋原本被譽為「三級片影帝」，就像金融風暴前的香港風光無限，卻在一夜之間「不舉」。這很難不讓人聯想到當時香港的社會和經濟處境，甚至會讓一些男觀眾心有戚戚然，畢竟從社會心理學角度看，男性性能力有可能被其經濟地位的變化影響；試想像在外被公司解僱，回到家裡面對愛侶又「有心無力」，該有多痛苦。

《偉》片最妙是結局一幕，黃勁秋嘗試很多方法都未能解決「不舉」，但無意間看到妻子（苑瓊丹飾）沒因自己喪失職業地位而離棄或抱怨，反而繼續勤勉用心打理家務時，他就突然之間「重振雄風」，因為覺得這時候的妻子最為性感，並激發他要維繫家庭、做好丈夫責任的衝勁。這讓該片不再只是一齣軟色情怪雞喜劇，更能間接地提醒困境中的香港人，回歸到家庭為基礎，與家人同心合力，或許是面對低潮期的可取態度之一。誠然，從今日視角去看，《偉》片可能有「男權主義」以至「性剝削」的嫌疑，這方面毋須為其粉飾，但作為 20 多年前的電影，難免受到時代的限制。

有趣的是，資料顯示「偉哥」藥物於 1998 年 3 月 27 日獲得美國食品及藥品管理局（FDA）上市許可，之後迅即成為國際注目新聞，而《偉哥的故事》於同年 12 月 5 日上畫。該片導演張敏（資深男導演，曾執導電視劇《楚留香新傳》、電影《化骨龍與千年蟲》（1999 年）等，並非在《賭聖》系列飾演「綺夢」的同名女演員）後來接受訪問時憶述，該片製作預算僅約 300 萬元，再加上為了噱頭要盡快上映，全片只用了七日拍攝。開鏡前他「閉關三日三夜」盤算所有細節，「拍攝時快狠準，不浪費一分一秒」，幸而兩名影帝級男主角曾志偉和黃秋生演技出眾，最終順利完成並做出理想效果，這亦體現了那段時期港產片「限米煮限飯」的靈活性和生命力。

借錢專家

「追債片」折射時代漸變

年份｜1997 年

票房｜69 萬元

特色｜男主角因為過度槓桿炒爛股票而負債纍纍，具「預言」性質；採三段式平行時空結構

彩蛋｜片中介紹香港多種正規與非正規的借錢方式

導演｜黃靖華

監製｜梁鴻華

演員｜周文健、江希文、潘曉彤、莫少聰

自 1997 年亞洲金融風暴後，香港經濟墮進低谷，失業率最高升至 8.7%，高峰期有逾 10 萬宗「負資產」個案，很多人深受債務困擾。所以那時期的港產片，有三齣以「追債」為主題（其餘兩齣在接下來兩篇文章介紹），於任何其他時期皆屬罕見。有趣的是，這三齣片的劇情內容連同上映日期，恰好微妙反映着社會氣氛從消極絕望漸趨積極求存的軌跡。

第一齣是 1997 年 5 月上映的《借錢專家》，由黃靖華執導，票房只得 69 萬元。某程度上，這是一齣「預言電影」，當時金融風暴尚未正式爆發，本港樓價和股市仍處高位，可是該片已很前瞻地描述，男主角「低 B」（周文健飾）因炒燶股票，欠下高利貸債務，千方百計以各種方式借錢「債冚債」；後來他意外得到一筆 200 萬美元現金，視之為「上天借錢」，圍繞如何處置這筆巨款，推進劇情發展。「低 B」之債台高築，亦象徵着 1997 年香港經濟充滿泡沫，很多人雄心萬丈，過度槓桿借債投資，埋下後患。

《借》片有兩大特色，一是在開首以近 10 分鐘時間，詳細介紹當時香港各種正規與非正規借錢方式，這正是戲名之由來。其次，該片採取罕有的平衡時空框架，因應主角對巨款的處置抉擇，發生三種不同劇情：一、「低 B」用該筆錢還清高利貸，更買了一間豪宅，之後開始花天酒地，妻子 Susie（江希文飾）因寂寞搭上鄰居小李（莫少聰飾），後來

發生爭執，小李用鐵鎚打死「低B」，悲劇收場。

二、「低B」同樣還清高利貸及購買豪宅，但後來遭遇綁匪，跟妻子同遭射殺，也是悲劇收場。

三、「低B」發現上述兩種情景皆只是自己南柯一夢，但深受教訓，於是把整筆巨款交到警署，獲頒「好市民獎」。但他仍被高利貸追債，住所遭放火燒毀，全家流落街頭，女兒更遇交通意外入院，高利貸追債追到醫院。走投無路之際，該筆巨款主人出手報恩，為「低B」擺平事件，還在旗下電視台開設節目《好人有好報》讓他主持，今次喜劇收場。

影評人談起九十年代「平行時空」電影，多會聚焦德國片《疾走羅拉》（*Lola Rennt*，1998 年 8 月），或者另一齣港產片《一個字頭的誕生》（1997 年 3 月），而上映年份相近的《借錢專家》，則往往受到忽略。這固然因為《借》片各方面水準皆不及上述兩齣經典，在創新的平行時空框架以外，劇情主旨離不開「惡人有惡報，好人有好報」傳統格局，而主角「低B」即便在第三個喜劇收場結局，主要仍只是「等運到」，整體基調流於消極無力。不過這齣遺珠電影除了成功「預言」金融危機，亦反映了九十年代香港「借錢產業」概況，尤其是高利貸的無情和兇殘，具有警世意味。

黑道風雲之收數王

化骨龍的抗逆精神

"The King of Debt Collecting Agent"

年份 ｜ 1999 年

票房 ｜ 226 萬元

特色 ｜ 圍繞「收數界」行業大戰，關於「收數都要全行第一」、「企業化經營」的內容充滿趣味，
　　　　卻言之成理

彩蛋 ｜ 張家輝「化骨龍」風格初期作品，卻罕有地內斂演出

導演 ｜ 黎繼明

編劇 ｜ 舒小獨

製片 ｜ 陳穎倫

演員 ｜ 張家輝、吳鎮宇、黃秋生、李燦森

《黑道風雲之收數王》充分具備那段時期港產片的特色,且看其主角名單,有三大影帝黃秋生、吳鎮宇、張家輝,配角還有曾獲金像獎最佳新演員的李燦森。陣容這麼強勁,但該片於 1999 年 5 月上映,票房只得 226 萬元,正好反映電影市道有幾坎坷。

當然,那時候張家輝還未練出一身肌肉,亦未憑《証人》(2008 年)和《激戰》(2013 年)兩奪金像獎影帝。事實上,他當時剛從電視台轉戰大銀幕不久,憑着在《化骨龍與千年蟲》(1999 年)飾演江湖小人物,樹立獨特搞笑風格,被視為新一代諧星接班人。

《黑》片的劇情很簡單,泊車仔陳阿細(張家輝飾)因母親爛賭欠債,被渣煲查(吳鎮宇飾)開設的收數公司追討,後者覺得他為人醒目,於是招攬他入公司工作抵債。憑着機智,陳阿細在收數公司屢建奇功,後來向社團大佬潮州湛(黃秋生飾)收數時,又受對方賞識,獲支持其自立門戶創辦收數公司,跟渣煲查掀起「收數界」行業大戰。

陳阿細把收數公司命名「長實」,寓意目光遠大,「就算做收數,都要做到全行第一!」比起其他暴力、兇殘的收數佬,陳阿細着重跟債仔有商有量,了解其難處,協助他們財務重組。他跟手下關於「收數公司」本質的一段對白,饒有

深意。「有個債主搵我哋同債仔收數，邊個先係老闆？」「梗係債主啦！」「錯！如果債仔有錢還，我們就斗零都收唔到。所以債仔先係老闆，我哋唔係收數佬，而係財務醫生，專門幫一啲財務上有傷風感冒嘅人！」

比起《借錢專家》，《黑》的喜劇成分更高，當中不少搞笑片段至今仍在 Youtube 熱播。其劇情基調亦較明亮，描繪了一個小人物在困境中憑着努力和聰明，成功向上突圍。值得注意，比起同時期一系列「化骨龍」風格電影，張家輝在本片的演出較為內斂，卻恰如其分地演繹了電影主題。

若把許冠文、周星馳、張家輝視為三代喜劇演員代表，他們的風格亦反映了香港三個時代的變化。許冠文在七十至八十年代經常飾演尖酸刻薄、剝削勞工的無良老闆（1976 年《半斤八両》、1981 年《摩登保鑣》），事關當時香港仍在「獅子山下」時期，儘管經濟起飛，但社會福利及勞工保障未完善，許氏喜劇能為打工仔帶來歡笑和宣洩。

及至九十年代，周星馳的喜劇角色仍是小人物，但大多天賦異稟（1990 年《賭聖》的特異功能、1991 年《新精武門 1991》的天生神力），只是暫時未受賞識，遇到機緣巧合就會一飛沖天。這源於當時香港社會和經濟氣氛處於高峰，人人充滿 can-do 精神，自覺沒什麼不可能做到。

到了張家輝的千禧年代，「化骨龍」依然是小人物，可是其角色沒一個像周星馳具有超凡天賦。當時香港經歷了亞洲金融風暴重創，經濟跌到谷底，難再像以往信心爆棚。但「化骨龍」仍具備香港人精神，通常有點無賴，卻本性善良，願意助人，有一些小聰明，最重要是儘管身處底層，又沒有絕世武功，卻仍會靈活掙扎求存，其嬉皮笑臉象徵着樂觀，以自嘲抵抗逆境。

反收數特遣隊

警察淪為債仔的坎坷

"Shark Busters"

年份｜2002 年

票房｜13 萬元

特色｜描述警員欠債、被高利貸追債，凸顯形象矛盾，卻反映社會實況

彩蛋｜李修賢一改威猛幹探形象，象徵那段時期英雄落難

導演｜邱禮濤

編劇｜何志恒、勵啟傑

監製｜李修賢

演員｜李修賢、許紹雄、盧惠光、黎淑賢、林雪、張堅庭

比起另外兩齣「追債片」，2002 年上映的《反收數特遣隊》是一部純喜劇，電影基調亦最樂觀，搞笑效果非常突出。當時香港經歷了逾 5 年經濟不景，不少人在谷底掙扎多時，似漸產生抗體，覺得「再難捱都已捱過」（只是沒料翌年爆發沙士疫情），開始轉趨樂觀。

《反》片劇情圍繞中區警署發生，以高級警司李 Sir（李修賢飾）為首的一眾警員大多欠債，面臨高利貸追債之苦。這種設定反映了當時社會實況，警員雖有「鐵飯碗」保障，但 1998 年後香港政府為紓緩財政赤字，多次實施公務員減薪，加以樓市和股市大跌，所以包括警員在內的公務員債台高築並非罕見。據港府於 2002 年公布的資料，此前五年共有 258 名警員破產，人數為所有政府部門之冠。

特別是警員身為執法者，若面臨非法高利貸追債，就格外凸顯矛盾及戲劇效果。《反》片正是針對這種矛盾開展，首先描繪高利貸對警員追債有幾猖狂，包括放火燒屋、豬頭威嚇，甚至闖進警署內滋擾；然後講述李 Sir 為救助同袍，在警隊內部召集同病相憐的負債者，成立「反收數特遣隊」，跟貴利龍（林雪飾）任首領的無良高利貸團夥鬥智鬥力。

該片描述警員欠債，似非正面形象，但負債實屬當時很多香港市民共同之痛，能夠引起共鳴。同時，劇本花了不少篇幅

刻劃「大耳窿」之奸狡和兇殘，而「特遣隊」除了同袍間互相扶持，亦有協助其他受欺壓的基層市民，流露草根人情味，可說大快人心，那亦象徵着香港警民關係仍然融洽和諧的年代；據香港大學調查，香港市民在 2002 年對警隊的滿意度達到近 70%。

有趣的是，男主角李修賢在八十年代經常飾演英勇幹探（1988 年《霹靂先鋒》、1989 年《喋血雙雄》），形象深入民心，於本片卻淪為「債仔警司」，顯見時勢變遷，英雄落難，為觀眾帶來鮮明反差感覺。片中的李 Sir 因在 1997 年購入兩個物業，淪為負資產，要養活一家五口，兩個女兒仍在唸小學，所以身為高級警司，每月卻只有千多元零用錢，還面臨還債壓力，充分體現了那段時期很多中產階層的痛苦。

作為對比，林雪飾演的高利貸首領十分風光，不但穿金戴銀，其團夥還採取「文明高效現代化」經營模式，下設推廣組（放貸）、行動組（收數）、創作組（創意方法追債）等部門，開會要製作 PowerPoint 報表，又開創儲積分、換獎品、機票抽獎等優惠吸引客人，儼然上市公司格局。正如林雪所講：「經濟愈差，愈多人借錢，我哋就賺得愈多！」

不過李 Sir 儘管一時失意，卻無改精明能幹，在連串驚險和

搞笑後，率領「特遣隊」智勝高利貸，協助一眾同袍捱過難關，還順道搗破了大型犯罪集團，立下大功，人生事業兩得意。這齣 2002 年電影雖講述欠債問題，卻充斥積極正能量，彷彿預示着在翌年捱過最艱難時刻後，香港社會和經濟也將走出谷底。

失業皇帝

傑青乞食和 dot-com 熱潮

"Afraid of Nothing, the Jobless King"

年份｜1999 年

票房｜368 萬元

特色｜以荒誕幽默方式，反映金融風暴後香港人失業苦況

彩蛋｜莊文強編劇處女作；鄭保瑞任副導演，郭子健做臨記；惡搞《風雲》電影；被視為「葉榮添外傳」

導演｜馬偉豪

編劇｜馬偉豪、莊文強

監製｜向華勝、李國興

演員｜羅嘉良、梁詠琪、葛民輝、李燦森

在亞洲金融風暴後，香港失業率曾經升至 8.7%，創歷史新高，「失業」成為很多人的惡夢。1999 年上畫的《失業皇帝》正是以此為背景，借一個荒誕的狂想式故事，反映香港人的遭遇和苦況。該片由於種種原因，現在被視為那段時期經典港產 cult 片之一。

《失》片講述夏崗（羅嘉良飾，跟「下崗」諧音）原本是大企業董氏集團 CEO，身兼「十大傑出青年」，一表人才，可惜在金融風暴後失業，居然跟好友朱晶（葛民輝飾）、朱鐵（李燦森飾）一起淪為乞丐。在行乞過程中，夏崗結識了善良女孩羅楠（梁詠琪飾），並為了對方而決定發奮東山再起⋯⋯

在沒啥新意的劇情大綱下，該片充斥大量瘋狂搞笑情節。例如夏崗身為乞丐而去見工面試，臨時脫下襪子當領呔，拆下抽屜扮公事包，可說獨具創意。又好似夏崗等三人為了跟其他乞丐競爭取得施捨，變身為當年熱播的《風雲：雄霸天下》（1998 年）裡的步驚雲、聶風形象，最好笑是還配上一個「孔慈」躺在地上，乞求殮葬費。

這些情節很容易淪為硬滑稽，但該片編導和演員皆出色，所有笑料符合前文後理，誇張卻不突兀，配合當時的社會環境，很容易擊中觀眾笑穴，甚或笑中有淚。至於夏崗在落難

時遭遇的白眼和奚落，更令很多香港人感同身受。電影結局一幕也很有趣，夏崗成功重建事業後，為好友朱晶編寫了一個「行乞網站」，接受「網上支付」施捨，讓後者成為「全球首個網上乞丐」，賺很多錢。恰逢當年香港科網 dot-com 熱潮方興未艾，該片可算緊貼時事。

事實上，《失》片格局看起來像廉價爛片，但台前幕後陣容一點不失禮。男主角羅嘉良當時為無綫電視（TVB）小生一哥，女主角梁詠琪則屬新晉玉女，兩人皆向來形象正經，罕有地演出喜劇正好跟瘋狂情節有所調和，避免電影基調失控。葛民輝當年曾被視為「周星馳接班人」，李燦森則憑《香港製造》（1997 年）晉身影壇新星，他倆做主角容或不足，於本片擔任綠葉配角卻恰如其分。

該片導演為曾執導《記得香蕉成熟時 II 初戀情人》（1994 年）、《百分百感覺》（1996 年）的馬偉豪，炮製喜劇駕輕就熟。值得留意，這也是莊文強的電影編劇處女作，當時他年僅 30 歲，經過磨練後，才有後來的《無間道》（2002 年）、《頭文字 D》（2005 年）、《竊聽風雲》（2009 年）等賣座佳作。

此外，近年分別憑《車手》（2012 年）和《西遊 · 降魔篇》（2013 年）冒起的新晉導演鄭保瑞和郭子健，前者在本片擔任副導演，後者則是扮演其中一個乞丐的小配角！所以現在

回看，該片某程度上「粒粒皆星」，亦再次反映那時期的港產片儘管艱難掙扎，卻為後來的華語片孕育了很多人才。

《失》片近年備受香港及內地小眾影迷追捧，經常在電影論壇引起討論，被視為港產 cult 片經典之一。除因為具備時代意義、劇情瘋狂以及幕後班底「強大」，亦由於羅嘉良在 1999 年「百集長劇」《創世紀》飾演主角「葉榮添」深入民心，恰巧《失》片和《創》劇同樣具有做生意、金融危機、東山再起等元素，所以不少劇迷把該片視為「葉榮添外傳」。

○一蚊雞保鑣○豪情○全
音訓○電影鴨○買兒拍
亮榜○嚟咕嚟咕新年財

谷底自強

維○殺手再
○柔道龍

創意精神打不死

那個時期的香港社會相當慘淡，很多港產片卻並非一味悲慘，相反往往以喜劇、誇張手法，描寫不同人士的谷底自強。好似殺手也要接受「再培訓」（《殺手再培訓》），或者提供拍攝增值服務（《買兇拍人》）。熱血傳媒人失業，創辦嫖妓指南（《豪情》），資深妓女更需要用心待客及上網宣傳（《金雞》）。

電影人受盜版打擊，為求開戲，不惜「做鴨」吸引投資者（《電影鴨》）。因應治安惡劣，屯門青年開創10元陪伴婦女夜歸服務（《一蚊雞保鑣》）。當然，人生際遇不盡順意，但「爛牌更要用心打」，事關「人品好，牌品自然好」（《嚦咕嚦咕新年財》）；為了心中所愛，即便面對絕望，仍須「勇不可擋，鬥心爆棚」（《柔道龍虎榜》）。

一蚊雞保鑣

對命運挑戰的哲學

"Fighting to Survive"

年份｜2002 年
票房｜12 萬元
特色｜黃子華自編自導自演，以喜劇方式，關注那時期香港的失業、治安、地區分化等問題
彩蛋｜全片在新市鎮屯門拍攝，凸顯地區特色，在港產片屬罕見
導演｜黃子華、鄺文偉
編劇｜黃子華、王志輝、鄺文偉
監製｜黃子華、鄺文偉
演員｜黃子華、郭羨妮、許紹雄、苑瓊丹、羅蘭

黃子華在香港被譽為「男神」，先是憑棟篤笑大受歡迎，繼而每趟演出電視劇皆風靡市民，但偏偏他的電影十有九齣「叫好不叫座」，儘管質素上佳，觀眾就是不買賬。最明顯莫過於 2002 年的《一蚊雞保鑣》，不但是出色的喜劇，更在一齣電影內觸及了香港的失業、治安、交通和地區分化等問題，非常「貼地」，屬罕有的兼具娛樂性和社會關懷之佳作，但票房只得 12 萬元；或許跟當年很多不得志的香港人一樣，只能嘆一句時也命也，卻不等於要認命放棄。

《一》片講述生於屯門、長於屯門的幫幫（黃子華飾）患有嚴重「暈車浪」，無法坐長途車，不能離開屯門去找工作，終日遊手好閒。直到他結識了臉上有三顆痣而無人追求的女生士碌架（郭羨妮飾），其人生才開始漸轉積極。某個夜晚，幫幫撞破了一個色魔對夜歸少女的侵犯，憑着高聲呼叫救回少女，於是他覺得在屯門這個「罪惡溫床」，每次收十元八塊陪女士夜晚歸家將是一門可行的生意。後來果然生意興隆，他還聘請了三名「手下」擴充經營。但好景不常，士碌架因為嗜賭的弟弟欠下高利貸，被帶離屯門當妓女還債，幫幫為了拯救士碌架，不惜踏上最危險的旅途，在人生中首次離開屯門……

黃子華憑棟篤笑廣為人識，但其演藝生涯最初、也最大的追求始終是拍電影，只是早年星途不濟，他在 1990 年打算退

出娛樂圈,並在文化中心舉行兩場《娛樂圈血肉史》棟篤笑分享多年來辛酸,作為告別之作,豈料憑此一炮而紅,成為香港棟篤笑一代宗師,後來進軍電視熒幕,主演《男親女愛》、《棟篤神探》等劇集亦大收旺場,逐漸在香港娛樂圈奠定「男神」級地位。

《一蚊雞保鑣》由黃子華自編、自導、自演,同時出任監製,他在 2001 年開拍該片時,正值演藝生涯高峰,2000 年播出的《男親女愛》打破了無綫電視收視紀錄,最高達到 50 點收視,同時其《拾下拾下》、《鬚根 Show》棟篤笑亦繼續一票難求。憑這股聲勢,黃子華用全副誠意炮製《一》片,豈料票房完全滑鐵盧,在 2002 年 1 月底農曆新年檔期開畫,由於票房慘淡,上映了 5 日便被急急落畫,總收入只得 11.8 萬元。

《一》片實屬高水準佳作,首先作為一齣笑片它足夠好笑,節奏控制得宜,罕有冷場,從主角黃子華到黃秋生、劉以達、許紹雄等配角的演出亦充滿幽默感。同時,該片言之有物,觸及了香港社會在那段低潮期的失業、治安和交通等民生問題;尤其難得是以新市鎮屯門作為全片舞台,凸顯了香港關於地區資源不均、貧富差異的矛盾,這比起許鞍華的類似主題作品《天水圍的日與夜》(2008 年)還早了足足 6 年。最近幾年香港社會流行談論「貼地」概念,而《一》早

在約 20 年前已是一齣罕見的「貼地」電影。

儘管受經驗和成本所限，《一》片在鏡頭、美術等方面不無瑕疵，小部分笑料亦略嫌硬滑稽，但整體上仍是兼具娛樂性和社會意義之出色作品，何以票房這麼慘淡？或許一部分由於 2002 年的香港正處「黎明前黑暗」最低迷時刻，市民每日生活已在面臨失業、治安、交通、地區差異等痛苦，不願進戲院「重溫」一次。畢竟電影行業向來有種講法，悲劇作品只有在經濟興旺時才受歡迎，因為人們在基本溫飽無虞後，方有閒情「欣賞」悲劇。特別是該片選擇於農曆新年檔期上映，跟《嫁個有錢人》、《嚦咕嚦咕新年財》等「純喜劇」正面競爭，或屬生不逢時。

此外，這也彷彿是黃子華的宿命——既然在棟篤笑舞台和電視熒幕都極受歡迎，為何在他最鍾愛、最具野心的電影大銀幕，即使歷年來拍攝了不少高水準作品，卻一直不獲觀眾買賬？這猶如一個哲學難題，相信唸哲學系出身的黃子華對此定有深刻思考；而直到近年，黃子華繼續「屢敗屢戰」製作電影，包括在 2020 年不惜賣樓籌錢，自資拍攝《乜代宗師》，可視作他為了心中所愛而對命運的挑戰，就像《一蚊雞保鑣》的幫幫為了拯救士碌架不惜挑戰「出不了屯門」宿命，亦像我們普通人，即便未必成功，但若能找到心中所愛的志向，或許已屬幸事，值得畢生為之奮戰。

豪 情

肥龍和骨精強的故事

"Naked Ambition"

年份｜2003 年
票房｜828 萬元
特色｜根據「肥龍」和「骨精強」真人真事改編，講述兩人創辦「嫖妓指南」的故事
彩蛋｜「骨精強」真人版鍾健強（Frankie）於片尾現身剖白心聲
導演｜林超賢、陳慶嘉
編劇｜陳慶嘉
監製｜陳慶嘉、古天樂、錢小蕙
演員｜古天樂、陳奕迅、應采兒、何韻詩、何超儀

淫業被稱為人類最古老行業之一，這個行業在香港徘徊於法律邊緣，但無可否認，從二十世紀初「塘西風月」時代直到今時今日，香港的黃色相關事業一直頗為昌盛。而在九十年代中期至千禧年初那段日子，該行業有兩個人物「肥龍」和「骨精強」叱咤風雲，2003 年的《豪情》正是以他們兩人為藍本的故事。

阿忠（陳奕迅飾）和 Andy（古天樂飾）是大學傳理系畢業的好朋友，分別任職雜誌編輯和電視台製作人員，對傳媒行業有滿腔熱誠；但隨着金融風暴來襲，經濟不景，前者任職的出版社倒閉，後者亦被裁員，兩人同告失業。走投無路下，阿忠加入一份報紙的「成人版」擔任編輯，並以筆名「肥龍」撰寫「尋歡指南」，又邀請 Andy 以「骨精強」筆名寫稿。兩人代入嫖客「消費者」角度，每日露骨地介紹、評價不同性工作者的服務及收費，猶如「食評家」，開創淫業先河，意外地大受歡迎。

他倆隨後自立門戶，創辦《豪情》成人雜誌，一時洛陽紙貴，財源滾滾來。然而，阿忠和 Andy 從傳理系熱血青年，變成「鹹書大亨」，價值觀漸受動搖，兩人友情亦隱現裂痕，再加上風頭太盛而受到警方重點關注，這條「豪情之路」開始面臨危機。

港產片以色情行業為主題的作品不少，撇除一味販賣色情的「鹹片」，較為可觀、劇情言之有物的包括《舞廳》（1981年）、《火舞風雲》（1988年）、《92應召女郎》（1992年）等。相比之下，《豪情》及同期的《金雞》（2002年）最為具有時代特質，一併記錄了那個時代以及該時代下某個行業。

較之類似題材港產片，《豪情》亦最為「文藝」，儘管不乏色情行業秘辛等噱頭情節（最令人印象深刻是何超儀飾演的「骨妹」趙嘟嘟），但基本上可視為圍繞兩名青年成長、迷茫和抉擇的「另類勵志」故事，猶如張國榮和梁家輝的《錦繡前程》（1994年）之「鹹書版」，只不過兩人恰好從事另類行業而已。巧合的是，《豪》片和《錦》片的編劇皆為陳慶嘉。

根據筆者從傳媒行業了解，《豪》片描寫的「肥龍」和「骨精強」事業軌跡大致符合事實，雖然細節不免有偏差、虛構、誇張。他們兩人的「成名」是建基於那個時代，一方面香港社會風氣趨於開放，同時「中港」往來頻繁促進了淫業興旺，再加上報章行業競爭激烈，多份主流報章為爭銷量日益「踩界」，這三項元素造就了肥、骨二人的舞台。

然而，隨着香港執法機構不再容許淫業高調經營，加以互聯

網普及令「尋歡資訊」免費化、分眾化（尋歡客毋須再付款買雜誌，某程度上這也是香港電影業和傳媒業共同之痛），肥、骨兩人的時代大概自千禧年代中期開始落下帷幕。值得留意，「骨精強」的真人版鍾健強（Frankie）在《豪情》片尾出場，以受訪形式真情剖白，為電影增添了寫實感覺。

金 雞

史詩式香港妓女傳奇

"Golden Chicken"

年份｜2002 年

票房｜1729 萬元

特色｜以一名資深妓女的從業經歷，折射香港 30 年社會變遷和起伏

彩蛋｜劉德華複製「優質服務大使」形象；陳可辛為吳君如度身訂造，助其成功轉型

導演｜趙良駿

編劇｜鄒凱光、趙良駿

監製｜陳可辛

演員｜吳君如、曾志偉、胡軍、梁家輝

相比起《豪情》以色情行業周邊人士（尋歡雜誌創辦人）為主線，2002 年的《金雞》則直接以核心人物——一名「一樓一鳳」妓女為主角，並借其 30 年來從業經歷，縱向折射香港社會變遷。所以有人形容該片為港版《阿甘正傳》（*Forrest Gump*，1994 年），這當然有所過譽，但確實反映了主創人員的野心。

「一樓一鳳」阿金（吳君如飾）已經 40 歲，在香港俗稱為「老雞」。隨着金融風暴後經濟不景，阿金生意慘淡，更在一個雨夜遭到毛賊阿邦（曾志偉飾）打劫。可是阿金交出提款卡後，阿邦發現其銀行戶口只剩 98.2 元，同是天涯淪落人。於是阿金和阿邦在雨夜促膝長談，由此引出阿金數十年來回憶。

第一幕回憶是七十年代，當時阿金 15 歲，因家境坎坷，被迫輟學，在「魚蛋檔」當上「魚蛋妹」。（該些色情場所通常燈光昏暗，客人摸黑對妓女上下其手，猶如潮州人「唥魚蛋」動作，故有此名，屬七十至八十年代特色。「魚蛋妹」大多未成年，雖不提供進一步真簡銷魂服務，但若換作今日，嫖客將觸犯嚴重罪行）據劇情交代，當時她每月收入達 7000 元，而同期銀行職員月薪只有 1680 元。

第二幕是隨着阿金成年，18 歲即投身「大富豪夜總會」，成

為當紅舞小姐。恰逢香港經濟起飛，紙醉金迷，阿金收入更佳，卻不慎懷上身孕，還不知道孩子父親是哪一個客人。隨着青春漸逝，加以金融風暴後香港經濟走下坡，同時愈來愈香港人「北上尋歡」，阿金在夜總會無法立足，於是在第三幕回憶裡轉投「骨場」（色情按摩場所）擔任「骨妹」，再在後來成為獨自經營的「一樓一鳳」。

換言之，阿金最少曾在色情行業裡從事「魚蛋妹」、「舞小姐」、「骨妹」、「一樓一鳳」等四種妓女角色，經歷了這個特殊行業的發展過程，亦折射了香港社會變遷。特別是她在不同時期每一次人生起伏，都穿插了七十年代經濟起飛、八十年代初中英談判、股災、天安門事件、香港回歸、樓市狂潮、金融風暴等歷史片段（惟當時尚未爆發 2003 年沙士疫情），更加體現了編導人員的野心。據了解，該片最初真的擬命名為《阿金正傳》，顯然脫胎自荷里活史詩式經典 Forrest Gump 的香港譯名《阿甘正傳》；後來基於票房考慮，才改名為更加直觀的《金雞》，並更側重喜劇化方向。

《金雞》於 2002 年製作和上演時，香港經濟和社會正陷於「黎明前最黑暗」，尚未見到曙光，而該片載有不少勵志元素。例如阿金儘管命途多舛，卻永遠充滿樂觀和善良。當時的宣傳海報是吳君如扮作「吹氣娃娃」，配上「阿金為你吹吹氣」字句，寓意為港人打氣。最經典則是劉德華在末段以

真人身份出場，勉勵阿金「不論做邊種行業，都要有服務精神，以真誠對待客人」，讓她重拾鬥志，並開設網站宣傳「優質服務」，積極適應新時代。這一幕無疑取材自劉德華於 2002 年為港府擔任「優質服務大使」的形象，包括最著名的電視廣告金句「今時今日，咁嘅服務態度唔夠㗎」，現在回看不免略感突兀，在當時卻有其意義。

總的而言，《金雞》是兼具「史詩式」野心和娛樂性，儘管在藝術和商業之間不易平衡，存在着若干「眼高手低」缺憾，但整體上仍是高水準誠意佳作，更是非常難得的時代及特殊行業記錄。值得留意，本片雖由趙良駿執導，卻充滿着監製陳可辛的電影風格，似乎後者才是主導人物。同時，該片儼然為陳可辛另一半吳君如度身訂造，讓其「由頭帶到尾」充分發揮演技，她亦憑此片贏得金馬獎最佳女主角，成功從早年的「大癲大肺」、「大笑姑婆」形象轉型為「演技派喜劇女王」。

殺手再培訓

職業殺手的中年危機

"A Killer's Expiry Date"

年份｜1998 年
票房｜12 萬元
特色｜借一名職業殺手的失業和再培訓遭遇，反映當時很多香港人苦況
彩蛋｜影壇奇人楊逸德用心之作，當年票房包尾，近年 VCD 搶手
導演｜楊逸德
編劇｜楊逸德
監製｜楊逸德
演員｜黎耀祥、高雄、麥長青、劉玉翠、容錦昌

1998 年有約 85 部港產片上演，最高票房是《風雲：雄霸天下》，最低就是這部《殺手再培訓》，只得可憐的 12 萬元。但近年在網絡論壇上，該片卻不時引起談論，還有人開出數百元「高價」徵求其 VCD 影碟。正因這部以「殺手失業再培訓」為主題的另類電影，其實具有甚高質素，票房失利或許只是時運不濟，就像片中的殺手角色。

講《殺》片之前，先要介紹其背後靈魂人物楊逸德。楊氏是電影業界著名的策劃人員，在嘉禾電影機構出身，尤其擅長監製及發行工作，曾參與逾百部港產片出品。但據了解，他本身也有一顆「創作的心」，曾於香港中文大學修讀電影創作文憑課程，後來又長期為該課程擔任導師。

或因對中文大學有深厚感情，楊逸德於 1997 年創辦「中大電影創作室」，為課程學員提供工作機會之餘，還主導創作了幾部電影。其中，《殺》片由他親自擔任監製、編劇、導演等崗位，幾乎是「一人習作」，亦被視為他最灌注心血的個人代表作，難怪各方面水準皆見功夫。

顧名思義，《殺》片以香港「殺手行業」為背景。隨着內地殺手入侵市場，掀起「惡性減價戰」，以師父裘（高雄飾）為首的一批資深本地殺手為了「行業尊嚴」，不願減價爭客，決定退隱，其徒弟張世典（黎耀祥飾）亦擬趁機轉行。

然而，當時香港經濟不景，一個殺手「重投職場」談何容易，張世典足足兩年也找不到一份全職工作，唯有參加政府的「僱員再培訓計劃」，學習待人接物、處理文件、電腦操作等技能。

恰在此時，張世典妻子懷上身孕，師父裘亦患病急需醫藥費，兩師徒打算重出江湖。於是張世典開始了白天「再培訓」、夜晚殺人的日子，累得筋疲力竭。直到某日，師父裘遭暗算身亡，張世典的「平淡生活」似將再起漣漪……

那段時期還有另外兩齣「殺手片」《全職殺手》和《買兇拍人》，皆在 2001 年上畫。但相比起《全》片側重營造殺手「有型有款」，以及《買》片把殺手 crossover 電影行業的狂想曲，《殺》片勝在有一份「真實感」。

誠然，絕大部分觀眾不會知道所謂「殺手行業」的實況，但本片所塑造的殺手也不過是普通人，既要面對行業變化，又要為生計發愁，還須努力「增值」，以及花時間哄老婆、參加產前講座，忐忑迎接新生命誕生。這些描寫給予觀眾一種說服力及切身感覺，特別是那段日子，很多香港人都被迫轉業、再培訓，殺手在這方面無異於各行各業，能夠引起共鳴。

《殺》片具有創意，加以劇本紮實、演員出色，剪接也很緊

湊，並無拖泥帶水或突兀轉折；其他如攝影、燈光、動作場面等方面製作雖非上乘，卻也絕非爛片級數。以這種質素，該片在 1998 年居然票房包尾，着實教人意外，特別是楊逸德本身正以擅長宣傳和發行聞名。

究其票房失利原因，或許一來黎耀祥、高雄、麥長青、劉玉翠等演員陣容，可說充滿「TVB 味道」，予人廉價感覺，不易吸引觀眾買票進場。二來，那段日子香港社會氣氛低壓，本片非以喜劇定位，電影海報等宣傳偏向暗淡、寫實感覺，但市民現實生活已夠「灰」，大多不想再進戲院「面對現實」。三來，可能一部電影就像任何一個人的際遇，總要講一點運數。無論如何，《殺》片是一部不容錯過的「票房包尾」遺珠。

電 影 鴨

最淪落電影人的自嘲

"Gigolo of Chinese Hollywood"

年份｜1999 年
票房｜250 萬元
特色｜以黑色幽默手法，刻劃那時期港產片行業的坎坷和折墮
彩蛋｜所有主要角色名稱都影射真實電影人名字
導演｜鍾澍佳
編劇｜趙靜蓉
監製｜王晶
演員｜羅嘉良、曾志偉、陳百祥、關秀媚、張錦程

針對那段時期港產片行業的諸多問題和危機，期內不少電影都有從側面提及或隱喻，但最直接的要數 1999 年的《電影鴨》，開宗明義描寫行業情況。有趣的是，該片監製為經常被詬病「粗製濫造」的王晶，片中關於拍爛片、搞緋聞等情節，簡直可視為電影人在最淪落時候的一場自嘲了。

話說香港電影業遭受盜版 VCD 沉重打擊，瀕臨沒頂之災，落魄導演陳果新（曾志偉飾）、監製徐屈（陳百祥飾）、編劇谷一招（張錦程飾）、男演員周鬆弛（羅嘉良飾）、女演員朱淇（關秀媚飾）等決心要炮製一齣高水準作品，吸引觀眾再次買票進戲院，對盜版開展反擊戰。然而，眾人苦無製作費，於是去找鴨店（男妓店）老闆（雷宇揚飾），學習「做鴨」以引誘富婆金姐（羅蘭飾）投資拍戲⋯⋯

觀乎上述角色名字，很明顯知道影射哪些圈中人物，但這些主要只是噱頭。《電》片最引人入勝之處，在於以多個情節，反映港產片行業的苦況。例如谷一招因為沒工作餓暈在街頭，巧遇大學電影系舊同學阿正（葉廣儉飾），發現對方原本擔任影評人，但迫於生計已轉為販賣盜版 VCD，於是谷一招寧願餓死也不肯接受對方接濟，凸顯其氣節卻相當悲涼。

最唏噓的一幕，是谷一招衝進阿正的 VCD 舖頭，義正辭嚴

呼籲店內顧客勿再「購買賊贓」，批評他們「同偷嘢冇乜分別」，卻被眾人嗤之以鼻。阿正反過來勸告谷一招，直言自己仍有熱愛電影的心，但眼下保命最重要，「就當而家係日本統治香港嗰時，我哋要忍辱偷生，做住一陣漢奸先，等第時市道好返，我哋就改邪歸正。」谷一招始終不能認同，結果不歡而散。

市道深陷低谷，除了台前幕後人員淒涼，投資者也不好過。所以《電》片又有一幕，原本擬投資陳果新、谷一招等人作品的片商老闆，由於此前幾部片都血本無歸，走投無路，跳樓自殺。正因投資者身亡，眾人各出奇謀籌錢，包括朱淇擬色誘電視台老闆「林伯」，但想憑「潛規則」上位的女星太多，此路不通，所以換上四名男子賣身「做鴨」。

最後，眾人終於籌到資金開拍電影名為《春光早洩》，但因時間不夠，到現場才寫劇本，又遇上菲林過期、鏡頭破裂等波折，卻仍硬着頭皮拍攝，結果意外地被視為風格獨特，獲奉為「後現代經典」，橫掃國際大獎，這一幕很明顯是諷刺王家衛了。

有趣的是，《電》片監製為王晶（導演則由其好拍檔鍾澍佳出任），本片既可視為他的自嘲（包括粗製濫造、女星緋聞等橋段），卻也可說是他的自辯甚至控訴；例如上述阿正一

段對白，可能正是王晶「濫拍爛片」的苦衷心聲。

事實上，王晶也並非從一開始就拍爛片，包括他早期執導的
《精裝追女仔》（1987年）、《賭神》（1989年）、《鹿鼎記》
（1992年）等，雖皆屬主流娛樂電影，卻也堪稱為精品佳
作，具有傳世價值。但到後來市道不景、盜版泛濫，電影預
算愈來愈少，拍攝日期愈來愈短，又要避免片商蝕本（否則
下次不再投資），王晶或許難免日益嘩眾取寵、粗製濫造，
務求以最少資源拍最多的片，以維持自己及電影人的生計。
正如本片戲名，意指五人為了電影願意「做鴨」出賣尊嚴，
那麼王晶或也可算是另一種意義的「電影鴨」。

總的而言，《電影鴨》這部「言志之作」各方面質素不俗，
絕不在粗製濫造之列，特別是劇本除了搞笑還言之有物，部
分情節甚至教人心酸，同樣重要是折射了那個低潮時期港產
片行業不少實況。

買兇拍人

轉型增值狂想曲

"You Shoot, I Shoot"

年份｜2001 年

票房｜178 萬元

特色｜彭浩翔首部長片，以殺手行業 crossover 電影，極幽默而富創意

彩蛋｜結局一幕在沙田龍華酒店拍攝，並借該處馳名乳鴿作為其中一個橋段

導演｜彭浩翔

編劇｜彭浩翔、谷德昭

監製｜谷德昭

演員｜葛民輝、張達明、樋口明日嘉、陳輝虹、陳惠敏、詹瑞文

比起《電影鴨》，2001 年的《買兇拍人》也以電影行業低迷作為主題，但更具創意，居然結合「殺手行業」大玩crossover，跟片中劇情一樣，產生出色的轉型、增值效果，妙趣橫生，堪稱經典。這是鬼才導演彭浩翔第一部長篇電影，也是我最喜歡的彭浩翔作品。

《買》片圍繞兩個失意主角，一個是職業殺手阿 Bart（葛民輝飾），受金融風暴衝擊，不但淪為負資產，還面臨生意大減及激烈的行業競爭；另一個是副導演阿全（張達明飾），作為紐約電影學院高材生，對電影滿懷熱誠，卻因市道不景三餐不繼，甚至淪落到販賣大麻賺錢。某日，阿 Bart 一個客人要求他殺死仇家，並把殺人過程「拍攝留念」。於是阿 Bart 和阿全開始了「殺手」和「導演」的合作，但亦因為雙方對各自「專業」的堅持而漸生矛盾。

該片不但劇情框架獨具創意，全片還充斥大量黑色幽默橋段，例如兩人在「拍攝」時對鏡頭和動作的爭論，阿全在後期製作時不斷強調「爭個尾」卻花了十多小時，由陳輝虹飾演的監製角色縮骨刻薄，由詹瑞文飾演的「雙槍雄」浮誇過癮，把乳鴿噴油扮作白鴿，以及在沙田龍華酒店拍攝的結局一幕之峰迴路轉等等，皆已成為很多影迷經常談論的經典場面。

在影片劇情裡，阿 Bart 和阿全的合作確實達到轉型、增值效果。阿 Bart 憑着專業、出色的拍攝服務，獲得愈來愈多生意；阿全則終於有機會及充足資源，實踐、發揮他對電影的理念，並在實戰中磨練技術、獲得進步。當然，「殺人影片」跟真正的電影始終不是同一回事，但這種 crossover 何嘗不是可供借鑑的創意突圍方向之一。就像《買》片也是憑着創新地把殺手行業和電影行業結合，為自身開闢充足創作空間，並為觀眾帶來衝擊和新鮮感，拍成一部古往今來罕見同類的經典作品。

彭浩翔自小是電影癡，14 歲就用兄長的攝錄機製作過《智勇三熊》與《銀行劫案》兩部短片作品，1999 年自資拍攝 10 分鐘短片《暑期作業》，講述一個小學生因未做完暑假功課而擬謀殺班主任的狂想曲，獲提名角逐台灣金馬獎最佳創作短片及獲邀參加多個國際影展，開始在影壇嶄露頭角。

《買》片是他首部作品，由嘉禾娛樂投資。上海復旦大學於 2017 年出版了該片的劇本，彭浩翔在〈導演的話〉剖白其心聲：「這是我的第一部片子，當我經歷了多年時間而爭取到這個執導機會時，正正碰上了香港電影最低潮的時間，每年由製作三百多部影片，回落到只有六、七十部。因此，我只有十五個工作天去完成它，我只能說對香港的新導演來說這已是個不太差的待遇。但其實香港人普遍面對着這樣的

困境，亞洲金融風暴後，香港的經濟神話幻滅，每個人都要面對逆境，我相信這是連殺手也不能例外的。中國人有句諺語：『馬死落地行』，如何在逆境中堅持自己的夢想，是我最想在片中表達的東西。」

柔道龍虎榜

勇不可擋　鬥心爆棚

"Throw Down"

年份｜2004 年

票房｜823 萬元

特色｜以一名落魄柔道高手重拾鬥志的過程，體現面對絕望也要「鬥心爆棚」的人生哲學

彩蛋｜紅色氣球一幕在何文田艷馬道大榕樹拍攝，成為影迷朝聖地點；杜琪峯個人最鍾愛作品；
　　　全片向黑澤明《姿三四郎》致敬

導演｜杜琪峯

編劇｜游乃海、葉天成、歐健兒

監製｜杜琪峯、林炳坤

演員｜古天樂、郭富城、應采兒、梁家輝、盧海鵬、張兆輝

在本書討論的那段時期數十部港產片當中，《柔道龍虎榜》是我最愛的一部，也可視為那個時代的閉幕之作。就像該片當年上映時的宣傳海報語句「勇不可擋，鬥心爆棚」，正因有這股鬥心，香港的經濟和社會才可捱過多年逆境，並在適合條件來臨時，走出谷底再次躍起。

《柔》片之極具代表性，簡直可視為香港在 1998 至 2003 年前後整段時期的縮影。一心館曾有過一段風光日子，但隨着館主琛（盧海鵬飾）年紀老邁，入弟了司徒寶（古天樂飾）患上眼疾，該館漸走向衰落。自知將會逐步失明，司徒寶放棄了柔道，任職酒吧經理，還自暴自棄酗酒和賭錢，琛則為了生計而以高齡之身參加比賽。

某日，一心想做歌星的台灣女生小夢（應采兒飾）來到酒吧應徵駐場歌手，對柔道滿懷熱誠的應屆冠軍東尼（郭富城飾）也前來挑戰司徒寶，同時柔道高手李亞岡（梁家輝飾）因為當年一場未完成的比賽找上門來，要跟司徒寶再決高下，還有琛也請求司徒寶出山比賽，拯救一心館。在不同層面充滿着鬥心的這四個人，慢慢地感染了猶如爛泥的司徒寶，讓他坦然面對不能避免的命運，但同時在自己可以掌控的範圍內，為所愛的人和事物熱血奮戰到底。

導演杜琪峯明言，本片是向 1943 年的黑澤明電影《姿三四

郎》致敬，後者曾於 1970 年被改編為日本電視劇，在香港電視台播放時正是名為《柔道龍虎榜》。杜琪峯亦曾不只一次表示，《柔》片是他自己最愛、最滿意的執導電影，可見該片在杜氏作品系列中的地位。

《柔》片最突出的在於人物刻劃和場景氣氛。除了上述角色每一個都顯出鮮明性格，而不覺平面刻板，還有大螳（張兆輝飾）、阿正（蔡一智飾）等配角也讓人印象深刻，要在短短約一個半小時片長內營造這麼多成功角色，顯見導演和編劇的功夫。同時，這類謳歌鬥志的電影容易流於老土、過火，即便 2010 年郭子健執導的佳作《打擂台》（奪得金像獎最佳電影）也不免有這些毛病，《柔》片在杜琪峯着意經營的鏡頭、節奏和配樂下，略偏低調內斂，卻恰到好處，充滿型格，真正是大師級作品。

片中幾乎所有主要角色（除了小夢）都是柔道迷，每一個人在交手時都竭盡全力，拼命要打敗對方，卻總是帶着微笑和善意，真正為切磋樂在其中，而且點到即止，不會傷及要害。這除了是柔道的「精力善用，自他共榮」理念，亦可說是糅合了古代的練武精神和現代的體育精神了。

小夢是唯一的女性角色，也是唯一與柔道無關的人，在《柔》片卻有着重要地位，絕不只是花瓶點綴。有別於其他

角色本身具有柔道天分，小夢在演藝方面並無顯出特別才華，只因深愛而一往無前地追求，不惜放棄一切，這可說是天真也可說是勇敢，更適合的形容則可能是純粹的初心。在其中一幕，小夢騎着司徒寶膊頭，司徒寶再騎着東尼膊頭，三人「騎膊馬」去「解救」一個掛在樹上的紅色氣球，讓其自由升空，這一幕拍得極美，亦深具象徵意味。

該片於 2003 年沙士疫情後開拍，當時很多香港人像司徒寶一樣瀰漫絕望心態，彷彿看不到任何前景（眼疾的隱喻）。然而，與其說《柔道龍虎榜》是一齣販賣「希望」的勵志電影，不如說是關於在「毫無希望」之下也要奮鬥的哲學探討。就像司徒寶即便重新振作之後也是難逃失明收場，小夢「去日本拍 AV」追逐歌星夢的成功希望亦很渺茫，紅色氣球擺脫了樹枝糾纏也不見得能飛得很遠；但司徒寶就是熱愛打柔道，小夢就是想做歌星，氣球就是要高飛，這種「自我實現」之追求、掙扎、奮鬥本身就有其意義，甚或可說是終極意義。

柔道口訣「要撻人，須先學被撻（受身）」，同樣重要是「撻低後要起返身」，更重要可能是在不斷被撻的泥濘中，在滿身傷患、筋疲力盡，看不到勝利希望之時，該怎麼自處。正如在 2003 年沙士後，經歷多年低潮期，很多香港人看不到希望，但只有在面對命運時仍記得初心、殘留鬥心的人，才

有機會等到、捕捉到後來再次奮起的機緣。當然，即便有初心和鬥心，也可能等不到這些機緣，不過「我做姿三四郎，你做桓檜」，打柔道本身既是過程也是答案。

嚦咕嚦咕新年財

一碗合時受用的雞湯

"Fat Choi Spirit"

年份｜2002 年
票房｜1922 萬元
特色｜以麻雀為包裝的勵志電影，作為賀歲片夠熱鬧，內容言之有物
彩蛋｜多幕劇情在拆卸前的牛頭角上邨取景；「爛牌更要用心打」、「人品好，牌品自然好」等已成
　　　為香港人金句以至「集體信念」
導演｜杜琪峯、韋家輝
編劇｜歐健兒、韋家輝、游乃海
監製｜杜琪峯、韋家輝
演員｜劉德華、劉青雲、梁詠琪、古天樂、應采兒

賀歲片是港產片傳統之一，不過在那段社會低迷日子，「賀歲」往往也難盡歡。好似 1999 年農曆新年檔期上映，分別由周星馳和成龍主演的《喜劇之王》和《玻璃樽》，票房皆不足 3000 萬元，創十年來賀歲片收入新低紀錄，亦未能為社會增添多少喜慶氣氛。相比之下，2002 年的《嚦咕嚦咕新年財》儘管也是票房平平，卻如一碗合時而受用的雞湯，為當時的香港人注入一點能量和一股暖意。

德華（劉德華飾）天生愛打麻雀，牌技和牌品俱佳，獲譽為「麻雀大俠」。其女友詠琪（梁詠琪飾）卻牌品差劣，每逢手風不順便會罵人、出千甚至「反檯」。因此，德華一直不願跟詠琪結婚，兩人更加分手收場。詠琪深深不憤，怒斥德華「你一世行好運，永遠摸靚牌，牌品梗係好啦！」又詛咒他「今後一世摸爛牌」。

結果，德華真的開始手風轉衰，逢打必輸，永遠摸爛牌。但他並無像詠琪預言般變得脾氣暴躁、牌品不堪，反而沉着應戰，穩打穩紮，笑着輸錢。於是詠琪逐漸領悟到「麻雀做人道理」，跟德華重歸於好，後者的手風也再次轉旺，最後更在「麻雀俠大賽」擊敗青雲（劉青雲飾）等對手，happy ending 收場。

《嚦》片由杜琪峯和韋家輝聯合執導，跟《孤男寡女》（2000

年)、《瘦身男女》（2001年）等一樣，屬於銀河映像的「大眾系列」作品（另一種則是《鎗火》、《文雀》等「小眾系列」）。儘管走大眾路線，但杜、韋畢竟匠心獨運，所以《嚦》在港產賭片當中也屬異數，並非一味搞笑或者主打奇詭賭局，而是以麻雀比喻人生，可說是用麻雀包裝的勵志劇情片。

該片很多出自劉德華口中的金句，現時仍為人津津樂道，例如：「摸咗幾年好牌，摸幾次爛牌有咩所謂，總有一日會好嘅」、「爛牌有爛牌嘅打法，愈爛嘅牌愈要畀心機打」、「人品好，牌品自然好」。這些句子看似「雞湯味濃」，但配合電影劇情自然流露不覺突兀，加以劉德華當時身為香港「正能量」代表人物，形象地位如日中天，由以他「大俠」身份講出來甚具說服力。

最重要的是，香港當時經歷多年經濟和社會不景，市民實在很需要這碗「雞湯」。事實上，「麻雀大俠」由好運到衰運再到好運的起伏，難免教人聯想到香港由九十年代初到千禧年初的遭遇，大家當然亦很想憑着「爛牌用心打」、「牌品好」、沉着應戰，盡快好像「麻雀大俠」般谷底翻身，所以這碗「雞湯」非常受用。

勵志雞湯之餘，《嚦》片還涉及更多價值觀層面。好似德華

母親（黃文慧飾）原本居於豪華花園大宅，但未能一家團圓，甚覺冷清。後來隨着德華行衰運，豪宅被收樓，舉家遭迫遷，但此時德華跟弟弟天樂（古天樂飾）和好，而且他們十多年前申請公屋終於獲批（這一段亦諷刺香港的房屋問題），得以在牛頭角上邨「上樓」，難怪全家歡呼「啲運返嚟啦」。一家幾口從豪宅遷入狹窄公屋，但感情融洽親密，互相扶持鼓勵，快樂更勝從前。對於當時很多經濟陷困的香港人，這也不失為合時的「溫馨提示」。

《嚦》片近年每逢農曆新年便在各大電視台不斷重播，觀眾亦樂於一家大細齊齊重溫，由頭睇到尾不覺沉悶。若說八九十年代最經典賀歲片分別為《富貴逼人》和《家有囍事》，千禧年代最經典肯定是《嚦咕嚦咕新年財》，而且難得地獲得跨世代共同欣賞，正因當中那碗「人生雞湯」不會過期。

執筆之際，新冠肺炎疫情對全球帶來沉重打擊，香港經濟、社會及電影行業再度面臨嚴峻挑戰，未來幾年日子恐將多波折，大家或也可再次從這齣經典賀歲片得到啟示、能量和溫暖。

○朱麗葉與梁山伯○男人
時空要愛○花樣年華○
毛乍洩○玻璃之城○十

第五章

亂世情侶

超春○○
十○煙
四支夜

貧賤鴛鴦未必哀

任何時代都有愛情，而在艱難時期的愛情，不免更有生活的痕跡。就像《朱麗葉和梁山伯》墮入元朗，相濡以沫於大馬路。林耀國在《男人四十》面對婚外情和師生戀，也受階級和住屋問題牽引。《春光乍洩》的黎耀輝為謀生四出打工，甚至因此跟何寶榮吵架；《玻璃之城》許港生和韻文看似晉身中產，也要為保住飯碗苦練普通話。《十二夜》Alan 和 Jeannie 離離合合，某程度跟加班太多有關。即便是《花樣年華》，周慕雲西裝和蘇麗珍旗袍背後，難掩胼手胝足和人浮於事。

不過往往在洗盡鉛華的艱難歲月，方更顯出真情。就如《半支煙》豹哥作為豬肉佬，單戀一個舞女 30 年，為之矢志不渝，甚至放棄生命，誰敢說這不是愛情？甚至乎《超時空要愛》，更是連性別、時代、生死都可以穿越，拋開一切虛飾，剩下的可能就是最純粹的真愛了。

朱麗葉與梁山伯

墮入元朗的古惑仔和乖乖女

"Juliet in Love"

年份｜2000 年
票房｜225 萬元
特色｜典型的「古惑仔與乖乖女」故事，卻是坎坷版本，少了轟烈和浪漫，多了平實與真摯
彩蛋｜全片在元朗取景，包括南生圍、大馬路、輕鐵路軌等景點
導演｜葉偉信
編劇｜葉偉信、鄒凱光
監製｜馬偉豪
演員｜吳鎮宇、吳君如、劉以達、葛民輝、任達華

就像西方戲劇的「窮小子和富家女」，港產片的「古惑仔和乖乖女」也是一種永恒的主題。不過在 1998 至 2003 年前後那一段連黑社會也不景氣的日子，古惑仔不一定都像華 Dee 或陳浩南那麼威猛，乖乖女亦未必像張曼玉和梁詠琪出塵脫俗。更多的可能像 2000 年的《朱麗葉與梁山伯》，男的是個生意慘淡、只得一名手下的馬伕（皮條客），女的是在酒樓當知客的失婚婦人，兩人在元朗相遇，相濡以沫。這種關係既不轟烈也不太浪漫，卻更尋常而寫實。

香港雖不大卻也有 18 區，每區各有特色，港產片選擇以哪裡為背景，其實亦很值得玩味。以黑社會類電影為例，若要渲染江湖的風光和鬥爭，自然首選旺角、尖沙咀、銅鑼灣等「英雄地」、「油水地」；若要突出乖乖女的地位以顯對比，她就應該住在半山堅道或者九龍塘豪宅別墅。不過《朱》片卻罕有地選擇元朗為背景，取景於大馬路、街坊酒樓、鄉郊村屋，構築了該片的劇情主調。

佐敦（吳鎮宇飾）是一個在元朗打滾的古惑仔，從事馬伕工作，負責接送妓女給不同的客人。電影沒交代他的社團和職位，但從全片可見他只得一名手下林嘉華（劉以達飾），管理寥寥幾名妓女，可想而知他的日子不會很好。某日，他和手下到酒樓吃飯時，為了「打尖」而向知客茱迪（吳君如飾）冒認為元朗黑幫大哥新界安。豈料這時真正的新界安（任達

華飾)也來到酒樓,把佐敦羞辱一番,要他獨自坐在酒樓門外,等待所有人吃完飯後才准離開。單從這開場第一幕,已顯出佐敦身為古惑仔的卑微地位。

茱迪是一個失婚婦人,還因乳癌切去一邊乳房,獨自在元朗艱難地生活着。後來林嘉華欠下新界安的賭波欠債,恰逢後者因為婚外情面臨家庭危機,於是跟佐敦和茱迪達成協議,要求他們代為照顧自己剛出生的私生子一段時間。一個落泊古惑仔,一個失婚女知客,一個初生嬰兒,微妙地組成了三人家庭,在元朗一間破舊村屋一起過日子。在相處過程中,佐敦和茱迪的了解加深,柴米油鹽和奶粉尿片雖不太浪漫,卻愈來愈像真正的一家三口。但幾個月後,嬰兒被接回,加上林嘉華再次闖禍欠債,佐敦被迫接下行兇任務償債,他跟茱迪的短暫溫馨日子似乎來到夢醒時刻。

《朱》片的劇情結構有幾分像《旺角卡門》(1988 年),林嘉華很明顯等於不斷闖禍的小弟烏蠅(張學友飾),佐敦相當於要為小弟殺人補鑊的阿華(劉德華飾),茱迪則幾乎是良家女孩阿娥(張曼玉飾)了。當然,《朱》片背景在邊陲的元朗,而非核心的旺角,千禧年的黑社會跟八十年代不可同日而語,佐敦不像劉德華威猛有型,茱迪亦不及張曼玉清純脫俗。

不過，在香港那段灰濛的日子，佐敦和茱迪的關係比起《旺角卡門》更加尋常而寫實。就像導演兼編劇葉偉信為該片取名《朱麗葉與梁山伯》，明顯取材自莎士比亞戲劇《羅密歐與茱麗葉》及中國民間傳奇《梁山伯與祝英台》，但愛情不只存在於轟轟烈烈的戲劇舞台。在舞台下的柴米油鹽和奶粉尿片之間，在大多數人艱難掙扎相濡以沫的生活裡，未嘗不可找到同樣可貴的感情。

男人四十

美孚新邨的男人可能出軌嗎

"July Rhapsody"

年份｜2002 年

票房｜487 萬元

特色｜細膩地刻劃了一個中年、中產、中庸男人，面對婚外情和師生戀「宿命」的心路歷程

彩蛋｜男主角一家居於美孚新邨，作為重要劇情背景；學校場景則在摩星嶺道聖嘉勒女書院拍
　　　攝；梅艷芳生前最後一部電影

導演｜許鞍華

編劇｜岸西

監製｜許鞍華、爾冬陞

演員｜張學友、梅艷芳、林嘉欣、葛民輝、譚俊彥

觀察一個香港男人的住址，或許有助猜測他的「出軌機率」。若然報住太古城、嘉亨灣，你會想像他是專業人士、企業中高層，具有出軌的資本；假若住在公共屋邨，甚至是綜援戶，你也覺得他有可能會北上嫖妓。然而，地址若是九龍老牌屋苑美孚新邨，你會認為他不像醫生、律師、金融專才，較似是比上不足比下有餘的公務員，或者像《男人四十》的林耀國（張學友飾）任職中學教師，即便面對青春無敵女學生胡彩藍（林嘉欣飾）的挑逗，也似乎既無色膽，亦沒有太多色心。

林耀國人到中年，在中學執教中文科，他自小熱愛中國文學，性格偏於嚴肅古板，為了取悅學生而刻意用佻皮方式教學（例如把魯迅形容為「中國第一代去東京留學兼掃貨的潮人」），卻不太受落，唯獨胡彩藍對他似有特殊感情，不時借故到教員室找他聊天。回到美孚新邨家裡，妻子陳文靖（梅艷芳飾）是林耀國的青梅竹馬中學同學，同皆愛好文學，相處融洽而平常。他們育有兩子，長子唸大學快畢業，幼子十多歲剛踏入青春期，兩兄弟性格都正常，但長子成績較好也較乖巧，林耀國偶爾會對幼子發怒。

面對胡彩藍接近，林耀國十分警惕而規矩，包括避免在教員室獨處，對方身體靠近時他總會拉開距離，又刻意把家庭照片擺在當眼位置。不過，胡彩藍對於寫作有興趣和才華，令

林耀國想起年輕時的妻子。胡彩藍性格外向而早熟，跟朋友在商場開設時裝店，某次她在作文比賽獲獎卻沒出席領獎，林耀國把獎杯拿到商場給她，這是兩人首次在學校外見面，關係漸趨曖昧。

隨着劇情推進，觀眾逐漸發現「師生戀」關係不只一段，原來陳文靖唸中學時跟已婚的中文科盛老師相戀，並懷上身孕，於是才跟林耀國結婚，現時家裡的長子正是盛老師血脈。兩夫妻一直把這段內情當作秘密，並猶豫應否告知長子。恰在此時，傳來盛老師病重消息，時日無多，陳文靖每日往醫院照料，林耀國反感，夫妻關係開始緊張。

「內憂外患」之下，林耀國的原則防線漸被攻破，跟胡彩藍交往漸密，對方用「我條仔」（我男友）形容林耀國，又親吻其臉頰。後來林耀國舊同學、好朋友黃銳（葛民輝飾）的酒吧在深圳開張，林胡兩人更在深圳度過一夜，似乎正在重演陳文靖和盛老師的故事。不過據劇情暗示，兩人並無發生肉體關係，林耀國在最後關頭嚴守防線，胡彩藍自感沒趣而離開。最後，盛老師病逝，林耀國和陳文靖相擁痛哭，長子知悉自己身世而坦然接受，這個四口家庭似將如常在美孚新邨生活下去。

作為一齣經典傑作，《男人四十》帶給觀眾很多賞析角度，

最明顯的當然是關於「男人中年危機」。此外，該片也有着時代和階層的痕跡。例如林耀國唸中學名校，一直是中文科高材生，被同學視為「才子」，可是畢業後他選擇做中學教師（或也為了養育長子而放棄升學深造），財富水平漸跟當上醫生、律師、從事金融的同學產生距離。最典型是某次商討為母校籌款興建泳池的飯局，座上同學全皆顯得事業成功、財大氣粗，爭着付鈔時更會豪言「就當 Nasdaq 請客」（該片上畫的 2000 年，正值美國科網股狂熱），偏偏林耀國堅持要「AA 制」付賬，弄得眾人十分沒趣。正如妻子陳文靖剖析，林耀國此舉看似堅持原則，其實也顯出他的自卑。

導演許鞍華刻意突出林耀國一家居於美孚新邨，那是香港首批私人發展屋苑之一，共有 99 幢樓宇，首批單位於 1968 年入伙，象徵香港邁入中產家庭時代。基於樓齡、位置、價格等因素，住在美孚新邨固然不會是基層窮人，但也不似會是醫生、律師、金融專才等較高收入人士，嚴格而言較像是「下中產」階層（lower-middle class）。同時，好像沙田第一城、淘大花園等主打小型單位的屋苑，較易令人聯想到年輕新婚小家庭；相反美孚新邨以三房單位為主，通常是育有不只一名子女的家庭居住，而且戶主夫妻不會很年輕。

總言之，林耀國一家正是美孚新邨的最典型家庭，考慮到經濟水平、職業、年齡、家庭成員數量等因素，居於該處的男

戶主可能是香港「出軌機率」最低的男人類別之一。從這角度看，許鞍華選擇美孚新邨為背景，並刻意突出這一點，似乎正體現了她的細緻考慮，亦跟劇情內容高度匹配。

有趣的是，許鞍華好像對美孚新邨情有獨鍾。由她執導、於2012年上演的《桃姐》，劉德華飾演的男主角跟其母親和家傭（葉德嫻飾演的桃姐）也是居於美孚新邨。由於《男》片跟《桃》片相距10年，後一部電影裡的美孚新邨更具歷史感，主角一家三代人都曾在該處居住。

此外，「狐仙薦枕」幾千年來都是中國男性文人的幻想情結，即一個落泊文人往往會獲得年輕美女的溫存作為某種救贖。古時候未有一夫一妻制，即便在民國初期，當時的文人對於這類風流韻事似乎也較瀟灑。《男人四十》裡盛老師的往事和林耀國的現況，似乎也反映了時代的對比。

當然，林耀國面對婚外情、師生戀的抉擇，亦不可完全歸因於時代和階層，而忽略了其主觀能動性。或許正因他不齒盛老師當年的行為，不願墮入重蹈覆轍的宿命，更不想犯下道德錯誤（跟未成熟的少女學生發生關係）及破壞家庭，於是堅守原則抵抗誘惑，這未嘗不可視為對抗命運的勝利。

超 時 空 要 愛

太前衛的穿越 BL

"Timeless Romance"

年份｜ 1998 年

票房｜ 53 萬元

特色｜以時代穿越、同性戀、身份錯置等橋段，探討「真愛」能否超越一切

彩蛋｜過於前衛，上映 7 日便匆匆落畫，十多年後才逐漸受觀眾明白和欣賞

導演｜黎大煒

編劇｜技安（劉鎮偉）

監製｜廖騰芳、劉鎮偉

演員｜梁朝偉、趙銀淑、李綺虹、劉以達、林尚義

劉鎮偉（外號「技安」）是香港電影圈一個鬼才，但他的作品往往太過前衛，在當初備受低估，很多年後才獲得遲來的認可。其中，1998 年的《超時空要愛》算是最前衛、也最坎坷的一部作品，上映 7 天便匆匆落畫，票房只得可憐的 53 萬元，對於劉鎮偉及男主角梁朝偉恐怕都是生涯最低紀錄。然而，該片的穿越架構和性別倒錯情節，可說是領先了華語影視圈接近 20 年。

警察劉一路（梁朝偉飾）情路崎嶇，一直渴望遇到真心相愛的情人，某日他冒死拯救一個欲自殺的女子素群（趙銀淑飾），兩人在生死一線間元神出竅，期間坦誠交流，劉一路認定對方是自己朝思暮想的真愛。後來兩人穿越回到三國時代，劉一路成為蜀國軍師諸葛亮，素群卻變成吳國將軍呂蒙。面對時空、國家甚至性別的錯亂，劉一路陷入了應否繼續追求摯愛的迷茫。

《超》片由黎大煒掛名導演，但全片都充滿了其好拍檔、署名編劇的劉鎮偉之電影風格（穿越、身份錯置等橋段，也曾在《西遊記第壹佰零壹回之月光寶盒》（1995 年）、《射鵰英雄傳之東成西就》（1993 年）、《無限復活》（2002 年）等劉鎮偉作品出現），所以一般都被視為劉氏作品之一。

然而，《西遊記》的「月光寶盒」不論怎麼「波野波羅蜜」，

也只是從一個古裝時代穿越到另一個古裝時代，《超》卻在現代和古代之間多次切換，主角突然從現代人變成劉關張、諸葛亮等著名三國人物，他們還意圖扭轉歷史。同時，該片在穿越架構上，再加上性別錯置元素，可謂亂上加亂，一時間令觀眾不易消化。

此外，《超》其餘劇情也相當瘋狂，甚至跡近胡鬧（例如一班古人大講英文，趙雲成為阿斗的奶媽、劉備和張飛相愛等），節奏亦很跳躍，難怪在 1998 年上畫時讓大部分觀眾難以接受，播映 7 日便黯然下畫，票房僅 53 萬元，在當年港產片票房排名 62 位，比很多真正的爛片更加慘淡。

事實上，劉鎮偉的很多作品像《西遊記》、《回魂夜》（1995年）等也面對同樣命運，往往由於太過前衛，在最初備受低估，多年後才被奉為「神作」。就像華語影視圈近年流行的超越、性別錯置、男男相愛（BL）等題材，其實早於 1998年已在《超》片有過密集式嘗試。

更重要的是，當大家逐漸能夠理解《超》的架構，看得明白其劇情時，才發現該片的核心命題是對「真愛」的拷問。就像劉一路當初認定素群為真愛，但當時空、國度、性別都錯置時，這份真愛又是否「永恆不變」？可以說，在瘋狂 cult 片式情節底下，這也是一個最浪漫、最感人的超時空愛情故

事。結局一幕，素群犧牲自己拯救眾人，劉一路眼見對方的靈魂向自己招手，毅然捨棄生命，追隨真愛而去，這一次他們連生死也穿越了。

據劉鎮偉後來憶述，他在九十年代末期有點「自暴自棄」，因為接連多部作品都不受認可，加以整個電影市道走下坡，令他日益灰心，打算偕家人移民加拿大。於是在離港前的最後兩部作品《回魂夜》和《超時空要愛》，他豁出去拍攝自己想嘗試的新元素。基於時代背景和移民潮流，《超》片的各種「錯置」主題，也折射了當時香港人在回歸後面對身份轉換的迷茫感覺。

《回》片和《超》片上畫時果然票房失利（前者有如日方中的周星馳擔綱，票房仍只得 1628 萬元，後者更是慘淡至極），卻憑着超前創意，造就了港產片影史不容磨滅的兩部另類經典。

花樣年華

舊香港的經濟和品味

年份｜2000 年

票房｜866 萬元

特色｜呈現六十年代中期舊香港的綺麗一面；借兩對夫婦之間兩段婚外情，描畫愛情之產生與流動

彩蛋｜為重現那段舊日情懷，除了在中環砵甸乍街（石板街）一帶取景，亦有部分鏡頭在泰國曼
　　　谷石龍軍路拍攝；周慕雲和蘇麗珍吃飯的餐廳則取景於銅鑼灣金雀餐廳

導演｜王家衛

編劇｜王家衛

監製｜王家衛

演員｜張曼玉、梁朝偉、潘迪華、雷震、蕭炳林

王家衞至今只執導了 11 齣電影，而 2000 年的《花樣年華》可說是「王家衞電影」登峰造極、集大成之作。該片不但成功描畫了「愛情」這種微妙而難以捕捉的東西，亦透過略帶潮濕的記憶，重現了六十年代香港社會狀況，以及王家衞心中那個「舊香港」的品味和優雅。

在六十年代的香港，報館編輯周慕雲（梁朝偉飾）與妻子搬進一棟上海人聚居的大廈，差不多時候搬進來的還有年輕美麗的陳太太蘇麗珍（張曼玉飾）和她那位在日資公司上班的丈夫。後來周慕雲和蘇麗珍逐漸發覺，自己的配偶似乎跟對方的配偶發生了婚外情。他倆先是聯手調查蛛絲馬跡，繼而嘗試「重演」配偶出軌情景，卻逐漸「假戲真做」，在兩人之間也開始孕育着愛情。

《花》片劇情的靈感來自劉以鬯的 1972 年小說《對倒》，該片在片尾播出了「特別鳴謝劉以鬯先生」字幕畫面，王家衞亦曾表示周慕雲的角色形象正是取材自劉以鬯本人；劉氏於 1948 年從上海來港，之後一邊擔任報館編輯，一邊創作小說。

不少人把《花》片跟 1990 年的《阿飛正傳》和 2004 年的《2046》合稱為王家衞的「六十年代三部曲」，三齣電影皆在重現他最迷戀的「舊香港」。王家衞 1958 年生於上海，5 歲時隨父母來港，六十年代正是他的成長期，對那個時代留

下深刻記憶。

《阿飛正傳》的時空近於六十年代初（張國榮飾演的旭仔那句經典對白：「1960 年 4 月 16 號下畫 3 點之前嗰一分鐘，你同我喺埋一齊」），一如片中劇情和場景透露，當時的香港經濟及社會仍顯得荒寒。至於《2046》雖也以六十年代為背景，卻充滿了未來場景和科幻感覺，很明顯跟真正的香港相距甚遠。

相較之下，《花》片的劇情設定於六十年代中期（橫跨 1962 至 1966 年），香港經濟逐漸穩步發展，愈來愈多外來人口和資本遷入，市面也日益熱鬧充實。就像片中角色光顧的宵夜大牌檔、扒房西餐廳，以及周慕雲太太任職空姐，蘇麗珍丈夫在日資公司上班，皆反映了當時的社會氣息漸趨興旺，不再像五十年代至六十年代初之暗淡和荒寒。據統計，香港人口由 1960 年的 301 萬增至 1970 年的 396 萬，雖然期內發生了「六七暴動」事件，但這十年間的 GDP 由 13.2 億美元增加至 38 億美元，增幅達 188%，象徵了社會和經濟的快速發展。

而周慕雲和蘇麗珍的故事，正是上演於六十年代中期一段美好日子，相信這也是王家衛最迷戀的「舊香港」時空。該片劇本架構完整，演員表現出類拔萃，再加上張叔平的美術設

計和杜可風的攝影，構成了登峰造極的一齣王家衛電影，也可說是王家衛風格的集大成之作。

值得留意，正如王家衛本人及劉以鬯都來自上海，《花》片說的雖然是「舊香港」的故事，內裡不少文化意象卻是源於上海，包括一些角色的上海話和上海方言，以及穿着睡衣、拿着飯壺落街買宵夜的習慣（甚至戲名《花樣年華》也是來自五十年代上海女星周璇名曲《花樣的年華》）；與此同時，當時的香港也日益受到西方文化影響，不少人都像周慕雲和蘇麗珍一樣，喜歡購買外國的電飯煲和手袋。這種中、西方文化的對比和共處，亦體現於周慕雲的筆挺西裝和蘇麗珍的婀娜旗袍。事實上，如此的華洋混雜、融和，正是那個時代香港的特色，或許也是王家衛迷戀的「舊香港」之所以美麗的原因之一。

當然，《花》片的價值不止於追慕舊香港，該片還很成功地描畫了「愛情」的產生和流動，在文化（中國人的內斂壓抑和倫理顧慮）和時代（相對保守）痕跡的襯托下，反而更加凸顯這種愛情的普世和共通，跨越了地域和時空，能夠觸動任何國度的觀眾。背景元素和愛情元素完美地結合，讓《花樣年華》成為世界電影史上愛情經典之一，在國際上備受讚譽。其所獲殊榮包括：2000 年康城影展最佳藝術成就大獎；2000 年歐洲電影獎最佳國際電影；2009 年《泰晤士報》

「近十年最佳電影」第 1 名；2009 年 CNN「史上最佳亞洲電影」第 1 名；2016 年 BBC「21 世紀最偉大 100 部電影」第 2 名。

王家衛電影中的舊香港是否真正的香港？這問題其實不太重要，畢竟每個人都有自己的回憶，回憶亦不免有偏差與混淆，更何況是轉化為電影藝術。毋庸置疑的是，《花樣年華》很大程度上體現了那個時代舊香港的社會和文化元素。任何社會或文化若要向前發展，皆不能脫離以往基礎，不論對這些基礎是要破除、革新或珍護，所以「懷舊」除了是一種感情，本身也有其積極價值。

半支煙

忘不了身份　記不住回憶

"Metade Fumaca"

年份｜1999 年

票房｜675 萬元

特色｜借一段長達 30 年的單方面痴戀，探討記憶、遺忘、愛情和身份

彩蛋｜「豹哥」取材自《甜蜜蜜》同名角色；大部分劇情在旺角取景，包括已停用的舊油麻地警署，
　　　拍出了世紀末時期旺角的草根與繁華

導演｜葉錦鴻

編劇｜葉錦鴻

監製｜蘇志鴻、莊澄、鍾珍

演員｜曾志偉、謝霆鋒、舒淇、馮德倫、李燦森

《半支煙》是關於一種最極端愛情的故事，豹哥（曾志偉飾）只不過在 30 年前見過舞女阿南（舒淇飾）一面，連她名字都不知道，卻認定對方為「我條女」，幾十年來單方面矢志不渝，甚至不惜為此自殺，這可算是愛情嗎？同時，《半支煙》也是隱喻香港回歸的故事，關乎去留的抉擇和身份的追尋。

在巴西居住 30 年後，外號「下山豹」的豹哥回到香港，在旺角偶遇小混混煙仔（謝霆鋒飾），欣賞這小子有膽識有義氣，邀請他協助自己的殺手行動。豹哥向煙仔表示，自己當年是「油麻地雙辣」之一，因爭奪一個舞女的垂青，跟另一當紅大佬「九紋龍」在舞廳決鬥，勝出後卻遭對方暗算重傷，被迫流亡巴西 30 年，從事職業殺手為生，今次回港既為殺死九紋龍報仇，也要找回當年的舞女。

另一邊廂，煙仔自小在廟街長大，其母親是該處「企街」妓女，當年跟一個恩客纏綿「半支煙」時間便懷上煙仔，卻不記得對方的樣貌和身份，於是十多年來留在廟街，希望重遇該恩客，煙仔也很想找到自己的生父。

不過煙仔跟豹哥相處後，逐漸發現對方謊話連篇，他當年並非什麼「油麻地雙辣」，只是油麻地街市豬肉佬。跟「九紋龍」在舞廳決鬥真有其事，豹哥卻是落敗一方，後來暗算對

方卻誤傷他人，於是潛逃巴西 30 年，做廚師為生。豹哥向煙仔剖白一切，他患上老人癡呆症，記憶逐漸消失，卻不想忘掉當年的舞女，於是回港希望再見她一面然後自殺，把記憶永遠刻在腦中。最後，煙仔願意協助豹哥，並真的找到了舞女阿南，豹哥跟她共舞一曲後，滿意地用槍對準自己額頭；與此同時，煙仔也終於知道了生父的身份。

表面看來，豹哥這段「愛情故事」非常荒謬，他不過在 30 年前見過阿南抽「半支煙」的幾分鐘時間，連其名字都不知道，沒交談半句，卻僅憑「一個眼神」，不但為她跟別人生死決鬥，而且 30 年來矢志不渝，認定對方為「我條女」（劇情還暗示他 30 年來在巴西不沾女色），現在又為她而回來香港，在茫茫人海中苦苦找尋，甚至不惜自殺。這種對「陌生人」的單方面癡情，簡直連「單戀」也算不上。

但從另一方面看，正如豹哥自認，他一生人一事無成，從未做好過一件事，而阿南當年抽煙的媚態和眼神，是他見過最美麗的物事，所以他終身為這個畫面着迷，為之不願遺忘、苦苦追尋，其實外人又能夠加以否定嗎？相比之下，有些人或許一輩子也沒有見過終極美麗難忘的畫面，那麼誰才比較幸福呢？

《半支煙》由葉錦鴻自編自導，從商業角度看，葉氏不是一

位成功的導演，歷來只有過 5 部作品（《飛一般愛情小說》（1997 年）、《薰衣草》（2000 年）、《一碌蔗》（2002 年）、《花好月圓》（2004 年）），全都票房欠佳。1999 年的《半支煙》更只是他第二部電影，卻完全不像新手作品，反而具有大師級水準，令人驚訝。

該片其中一個高明之處，是在隱喻香港回歸命題，卻全無直接提及。那幾年的「回歸片」通常講香港人「出走」對外尋覓（例如《春光乍洩》（1997 年）、《玻璃之城》（1998 年）），《半支煙》卻以豹哥的回歸，帶出他對香港從前美好物事的難忘，甚至不惜歸來與之共生死。同時，煙仔對生父的追尋，也象徵了很多香港人對自己身份的迷茫，而其母親跟恩客的「半支煙」關係，簡直就像「蘇絲黃與英國水兵」。

值得一提，本片的「豹哥」角色很明顯取材自 1996 年《甜蜜蜜》同樣由曾志偉飾演的「豹哥」，分別在於後一個豹哥是貨真價實、有膽識有義氣的大佬，前一個豹哥則只是豬肉佬。謝霆鋒當時剛出道，年僅 19 歲，煙仔角色卻猶如為他度身訂造，充滿靈氣而略帶不羈，可說是他在 2009 年《十月圍城》和 2010 年《綫人》之前的最佳電影演出了。

同樣值得讚賞的是，《半支煙》大部分劇情都在旺角取景，並無刻意以此為噱頭，卻低調地拍出了最地道、最豐盛、最

多彩的九十年代末旺角風味，負責美術指導的黃炳耀及攝影指導鮑德熹應記一功。該片在翌年金像獎得到最佳編劇、最佳男主角（曾志偉）、最佳攝影、最佳美術指導等 7 項提名，並無獲獎，但也反映了業界對這齣低票房電影的肯定。

春光乍洩

無腳雀仔也需要「家」

"Happy Together"

年份｜1997 年

票房｜860 萬元

特色｜把舞台搬到阿根廷布宜諾斯艾利斯，借黎耀輝與何寶榮的愛恨合離，從最遠的距離看香港回歸

彩蛋｜大部分劇情在布市舊區保加（La Boca）一帶取景，包括 Bar Sur 探戈酒店和 Transbordador 鐵橋，吸引大批影迷朝聖；關淑怡飾演黎耀輝女友，但戲份全被刪剪

導演｜王家衛

編劇｜王家衛

監製｜王家衛

演員｜梁朝偉、張國榮、張震

從《阿飛正傳》（1990 年）、《花樣年華》（2000 年）到《2046》（2004 年），王家衛的電影大多追慕「舊香港」，但也有小部分作品是關於「現在進行式」的香港，1997 年的《春光乍洩》正是其中之一，偏偏該片舞台並不在香港，而是在距離香港最遠的一個阿根廷城市。或許就如片中的黎耀輝和何寶榮，人往往在離開了熟悉的環境之後，才可找回自己的身份。

王家衛從不諱言《春》片是關於香港 1997 年回歸的電影，在 2017 年一場「《春光乍洩》20 周年座談會」上，他憶述當年很多人都問他對回歸的看法，並期待他拍一齣以此為主題的電影，但他發現自己無法作出解答，於是在地圖上找一個距離香港最遠的城市，嘗試從遠方回看香港去尋找答案，這個城市就是號稱「世界盡頭」的布宜諾斯艾利斯。

當然，該片舞台雖設於阿根廷，仍有不少與香港回歸有關的痕跡。例如黎耀輝（梁朝偉飾）和何寶榮（張國榮飾）這兩個香港人，為何會在布宜諾斯艾利斯討生活？電影並無明確交代，但觀眾不會覺得出奇。事關在回歸前夕的 1989 至 1997 年，累計有接近 50 萬人離開香港，除了熱門的英美澳加之外，被稱為「世上最容易移居國家之一」的阿根廷，也是一種另類選擇。

《春》片最讓人印象深刻的，一是何寶榮多次向黎耀輝說「不如我哋由頭嚟過」，二是片中重複出現的伊瓜蘇瀑布意象。或許面對「回歸大限」，很多香港人對前景充滿疑問，希望回到此前數十年的安穩美好日子；然而時空畢竟無法逆轉，走到世界盡頭，面對洶湧奔流的大瀑布，若想在盡頭再向前行，唯一的道路可能就是歸途。

正是在看完大瀑布後，黎耀輝決定離開何寶榮，獨自坐飛機回香港，轉機時看到鄧小平逝世的新聞，在歷史上那是 1997 年 2 月 19 日，而《春》片在 1997 年 5 月 30 日上畫，香港於 1997 年 7 月 1 日正式回歸。回歸那天大雨滂沱，青馬大橋舉行「銀泉飛瀑青馬橋」煙花滙演，灑下的金瀑就像伊瓜蘇瀑布。

黎耀輝決定回家，那麼何寶榮呢？他表面看像「無腳雀仔」，卻把黎耀輝視為自己的「家」。他多次離開黎耀輝，獨自出外放蕩，卻仍感覺安穩，只因知道「有家可歸」。直到最後，這次是黎耀輝選擇離開，何寶榮才意識到這個「家」有多重要，卻已無家可回。

《春》片另一受議論之處，在於為何選擇訴說一對男同性戀者的故事。這或可參照台灣著名編劇朱天文的名句「同性戀者無祖國」，事關他們被主流視為非我族類，走到哪裡都像

他者，都像漂泊流離，對自我身份更加敏感；把這種他者身份加到「異鄉人」身份之上，就令電影所表達的疏離感更形尖銳。

換言之，王家衛為了1997年回歸而「逃離香港」，但最後的解答似乎是「回到香港」，或許正隱喻了他對香港不能自拔的愛，不論是「老香港」、「現在的香港」，抑或未知的未來香港。自2019年起，香港據說再掀「移民潮」，不少人為尋找答案而離開，但沒有一個答案會適用於所有的人，更重要的可能是像黎耀輝和何寶榮，每一個人的自我尋找過程。

玻 璃 之 城

香港大學與時代動盪

"City of Glass"

年份｜1998 年

票房｜988 萬元

特色｜以一對香港大學情侶的相戀、成長和離合，折射香港七十至九十年代變遷，以及知識分子、
中產階層面對回歸的迷茫

彩蛋｜重現搶銅鑼、水街外賣、陽台示愛、舍堂文化、高桌晚宴等港大舊生集體回憶，屬罕見以香
港大學為主題的港產片

導演｜張婉婷

編劇｜羅啟銳、張婉婷

監製｜羅啟銳

演員｜舒淇、黎明、陳奕迅、谷德昭、吳彥祖、張燊悅

香港大學創辦於 1911 年，是香港第一間大學，亦被很多人視為香港最重要的高等院校，知名校友包括孫中山、張愛玲等。然而，歷來關於香港大學的港產片並不多，而 1998 年的《玻璃之城》可算是最具代表性的一部。透過描寫一對港大情侶的成長和人生經歷，該片表達了在回歸前後，香港不少知識分子對於美好歲月的眷戀，以及對前景的迷茫。

《玻》片採用三段式敘事，以 1997 年的倫敦為序幕，一對有婚外情關係的中年男女許港生（黎明飾）和韻文（舒淇飾），在前赴宴會途中遇上車禍。生死一線間，從兩人的回憶引出第二段敘事。他倆都是七十年代的港大學生，分別來自利瑪竇宿舍和何東夫人紀念堂，在宿舍活動中相識並相戀，後來兩人都參與保釣運動，許港生更以非法集會罪名被拘捕，判處監禁三個月、緩刑兩年，獲釋後前赴法國進修，跟韻文變成異地戀，逐漸疏淡而最終分手，各自結婚組織家庭。

不過多年後，兩人在香港參加普通話培訓班時偶然重逢，隨即再續前緣，開展婚外情。後來韻文感到自責，遠走倫敦逃避，許港生追隨而至，再燃激情火花，結果在赴宴途中遇到車禍，雙雙身亡。隨着劇情回到 1997 年，第三段敘事是許的兒子許康橋（吳彥祖飾）和韻文的女兒洪康橋（張燊悅飾），分別赴倫敦為父母處理後事，驚覺兩人名字相同，並在整理遺物期間，逐漸發現雙方的父母並非一般婚外情關

係。最後，許康橋和洪康橋都諒解了各自的父母，兩人並漸生情愫，似乎在延續上一代未完成的愛情故事。

在三段叙事當中，以第二段佔了多達七成篇幅，着墨於許港生和韻文在港大的學生生活，特別是關於宿舍活動、「大仙」（高年級宿生）刁難新生、體育競賽、舞會、高桌晚宴等，均充滿着港大特色，體現了歷代無數港大校友的集體回憶。

事實上，《玻》片的導演張婉婷和監製羅啟銳本身正是港大畢業生，分別於七十年代就讀於心理系和英文系，後來結成夫婦。導演和監製之餘，兩人還是該片的聯名編劇，「港大舊生拍攝港大故事」，對於當年港大生活的描寫自可活靈活現。他倆被視為香港電影界的「神鵰俠侶」，歷年來攜手合製的佳作包括《非法移民》（1985年）、《秋天的童話》（1987年）、《歲月神偷》（2010年）等。

有趣的是，儘管《玻》片兩位主創人員皆來自港大，兩名主角黎明和舒淇卻非港大畢業生，甚至不是生於香港，分別來自北京和台灣，這在該片上演時也曾引起一些爭議。然而，要找適合的「港大校友演員」其實絕不容易，因為本港演藝界並無太多演員來自該校，較出名的有許冠傑、謝安琪、方力申和馮盈盈等，不過在《玻》片上畫的1998年，許、謝、方、馮四人分別50、21、18和4歲。若從效果而論，

黎明的書卷味和舒淇的靈動，在張婉婷和羅啟銳的指導下，都可說稱職地演活了角色。再者，正如文首提及的孫中山和張愛玲，其實都不是香港出生的香港人，這也體現了香港當年作為移民城市的特色。

作為「港大電影」之外，《玻》片一如張婉婷和羅啟銳其他作品，亦建基於香港在不同階段的時代背景。許港生和韻文從七十年代在港大讀書，到後來負笈海外，再回港發展事業（甚至進修普通話），獲得安穩生活，組織家庭，最後面對回歸命運，這一連串歷程，其實也是當年很多知識分子、中層階層的共同軌跡（例如香港第五任特首林鄭月娥及其丈夫林兆波，正是於七十年代在港大就讀，她亦曾組織學生運動進行示威抗議，可說是許港生和韻文的「同學」）。

值得一提，該片從劇情、對白到鏡頭、配樂，都着意營造一種璀璨卻脆弱的氛圍，包括重複出現的煙花意象、玻璃倒影和燈飾夜景，而戲名《玻璃之城》表達得更加直白。這種氛圍反映了當時很多香港人的心情，眷戀過往的美好和眼前的燦爛，卻又深恐「世間好物不堅牢，彩雲易散琉璃脆」，害怕愈是美麗的玻璃就愈脆弱，特別是在香港這個「借來的地方」，隨着「借來的時間」告終，對前景充滿迷茫。

十二夜

志明春嬌沒告訴你的事

"Twelve Nights"

年份｜2000 年
票房｜567 萬元
特色｜刻劃情侶從邂逅到分手的 12 個階段，猶如「愛情生態紀錄片」
彩蛋｜靈感及戲片源自莎士比亞名劇《第十二夜》；多幕劇情在不同的便利店拍攝，反映香港人很
　　　多生活圍繞於便利店之特殊生態，尤其是深夜的熱鬧和精彩
導演｜林愛華
編劇｜林愛華
監製｜陳可辛
演員｜陳奕迅、張柏芝、謝霆鋒、盧巧音、鄭中基

每一個時代都有一齣代表那個時代的愛情片，例如八十年代的《秋天的童話》，九十年代初的《天若有情》，千禧年後的《志明與春嬌》。至於最能代表 1998 至 2003 年前後這個轉折期的愛情電影，相信是 2000 年的《十二夜》。它既沒有以往的愛情經典那麼轟烈浪漫，又比後來的《志明》系列更加真實而殘酷。

《十二夜》的結構很創新卻也很簡單，全片明確地劃分為十二幕，圍繞 Alan（陳奕迅飾）和 Jeannie（張柏芝飾）之間的十二個夜晚，從他們邂逅、了解、相戀、熱戀、甜蜜、吵架、生厭、拖拉、分手、復合、誤會再到分手，十二幕的篇幅和筆墨幾乎是平均分布。該片由陳可辛監製，林愛華身兼編劇和導演，後者對感情關係刻劃之冷酷和寫真，讓這更像一齣「愛情生態紀錄片」多於浪漫電影。任何有過感情關係的人，都可從片中找到自己的影子，以及曾經身處的經歷。

作為比較，像《秋天的童話》、《天若有情》等傳統愛情片，主要側重於熱戀、甜蜜到最後結局等兩三幕；至於較新近的《志明》系列，雖有觸及較深入的感情發展和轉折過程，但相對上偏向計算精準，仍是突出其中幾幕的戲劇化情節，以達最佳娛樂和商業效果。

相比之下，從《十二夜》身上看不到什麼商業計算，沒有驚

心動魄的劇情起伏，缺乏「笑位」也沒有「喊位」，有的只是淡淡的寫實和悠悠的餘韻。或許在那個年代，這類型電影不管怎計算也不會令票房有多大起色，索性不去計算。結果，這齣由陳奕迅和張柏芝主演，並有謝霆鋒、馮德倫、鄭中基、盧巧音等年輕偶像參與的電影，票房收入僅約 567 萬元，可說「求仁得仁」。可是該片的口碑就像其劇情，餘韻隨着年月愈趨甘醇，近年被香港及內地不少影迷奉為「愛情聖經」，視之為他們心目中最經典愛情電影之一。筆者甚至有朋友已翻看該片數十次，每有多愁善感都要重溫一遍，簡直着了魔。

或許正如上述，任何戀愛過的人都可從十二幕裡找到自己的影子，同時亦有機會尋覓到解藥；即使沒有解藥，但從這十二幕裡，透過旁觀 Alan 和 Jeannie，再一次痛惜過，遺憾過，內疚過，折磨過，結束過，甚至僅僅只是經歷過，某程度上也是一種療癒。

《志明》系列沒告訴你的，是感情關係中比較平淡、比較無奈、比較微妙，甚至不堪告人，不足為外人道，卻真實存在的部分；可以說，任何感情關係若抽離了這些部分，那就純然只是戲劇了。

當然，亦有一些重要的事情，是《志明》系列有告訴你，偏

偏《十二夜》沒提到，就是愛情的歸宿。若有一句對白可概括《十二夜》主旨，那就是「愛情就像一場大病，過了就好」。因此，十二幕就像從患病（相愛）到治癒（分手）的過程，而該片最後又回到第一幕（Jeannie 跟另一個人邂逅），就像難逃循環宿命。然而，十二夜後難道不可以有第十三夜、十四夜嗎？難道不可昇華或者修成正果，以結婚終老、組織家庭的方式，把感情關係延續下去？無論如何，一個時代有一個時代的愛情經典，或許在一個變動不居的年代，就連愛情也免不了虛無主義。

○風雲雄霸天下○賭俠
加斯○少林足球○無間

第六章

主流意義

我

戰拉斯維

The Storm Riders

The Conmen In Vegas

Shaolin Soccer

Infernal Affairs

藝術與商業不容偏廢

本書側重於 1998 至 2003 年前後相對低成本、低票房、受低估的港產片，不過無可否認，那幾年還是有一些出色的主流大製作，亦對那個時代具有意義，不容視而不見。講到底，電影既是藝術也是工業，必須百花齊放，既要容納充滿特色的小眾、另類作品，也要有能夠振興票房、為大多數人提供娛樂的大眾電影。

本章介紹的四齣主流電影，要不刷新了港產片某種熱門題材的高峰（《無間道》），或者擴展了港產片的邊界（《風雲》引入 CG 特技，《少林足球》借「功夫加踢波」融入國際市場），要不就代表着香港商業電影的典型（《賭俠大戰拉斯維加斯》），均為整個電影行業進一步發展奠定了基礎。

風雲：雄霸天下

夕陽餘暉也是曙光

"The Storm Riders"

年份｜1998 年

票房｜4156 萬元

特色｜改編自經典漫畫作品，開創港產片引入國際級 CG 特技先河

彩蛋｜遠赴四川樂山大佛、凌雲山等地取景，製作成本高昂，開拍於港產片鼎盛之日，卻上畫於坎坷之時

導演｜劉偉強

編劇｜文雋、秋婷

監製｜文雋、李竹安

演員：郭富城、鄭伊健、千葉真一、楊恭如、謝天華、舒淇、黃秋生

《風雲：雄霸天下》可說是生不逢時的電影，該片早於 1996 年初拍板籌備，當時港產片市道仍處高峰，片商大膽投資巨額成本，拍攝這部由經典漫畫改編的鉅製；豈料到 1998 年上畫時，香港經濟及電影市道已陷低谷。但另方面，這也是劃時代的重要作品，不但當年於逆境下錄得逾 4000 萬元票房，能夠收回成本，更重要是開創了港產片與國際級電腦特技的結合，令荷里活片商也來港取經，並啟發了後來的《少林足球》（2001 年）、《英雄》（2002 年）、《狄仁傑》（2010 年）系列等華語片佳作。

在《風》片之前，港產片的「特技」通常是指「吊威也」、火藥爆破、飛車跳海、武打動作等「硬橋硬馬」技術；至於在電影中加入動畫效果，則往往像《摩登如來神掌》（1990 年）或《財叔之橫掃千軍》（1991 年），非常粗糙突兀，惹人發笑。

不過在 1996 年初，隨着《古惑仔之人在江湖》一炮而紅，電影界認為改編漫畫將是一大趨勢，《古》片導演劉偉強成功說服嘉禾買下《風雲》版權開拍電影版。嘉禾對之非常重視，同意不惜工本引入最先進電腦特技動畫（Computer Graphics，簡稱 CG），營造前所未有的港產玄幻武俠片效果。

劉偉強曾經到荷里活尋找適合的電腦特技公司，但發現做不到他心目中「港式武俠」效果，後來決定跟香港的先濤數碼（Centro Digital）合作。該公司原本主打廣告片特效製作，但很多員工都是自小看《中華英雄》和《風雲》長大，能理解劉偉強的想法，願意跟他一起「開創風雲」。

結果《風》片的 CG 大獲成功，從火麒麟的靈動，樂山大佛的雄偉，到排雲掌的澎湃，以至劍廿三的層次分明，都好像渾然天成，讓觀眾分不清真實影像和虛擬效果，並把大批漫畫迷在腦海中幻想了很多年的情景，優秀地呈現於大銀幕。

劉偉強後來憶述，當時所有電腦特技都是新嘗試，一個半分鐘的鏡頭要花 14 個小時拍攝，再用多幾倍時間進行後製。他曾面對不少業界人士嘲諷，有人認為「香港人搞 CG 怎可能成功」，「香港只有幼稚園級的電腦特技」；但他跟先濤攜手，把港產片的 GG 效果從幼稚園級提升至國際級，甚至一些荷里活片商反過來訪港取經。

先濤亦由《風》片開始轉型為電影 CG 公司，後來參與製作《中華英雄》（1999 年）、《少林足球》（2001 年）、《功夫》（2004 年）、《滿城盡帶黃金甲》（2006 年）、《標殺令》（Kill Bill）（2003 年）等作品，更於 2009 年被美國迪士尼公司收購，正式進軍荷里活「打世界波」。

正因《風》片製作水準優異，CG效果令觀眾耳目一新，該片於1998年在市道不景下錄得4156萬元票房，成為當年港產片冠軍，亦讓片商能夠收回成本。不過，先濤公司創辦人朱家欣曾經表示，該片若不是早於1996年便開拍，「洗濕咗個頭」，相信嘉禾公司絕不願意投資這麼多錢。他又引述嘉禾方面指出，《風》片在1998年的4000多萬元票房，若考慮到經濟不景和盜版的影響，其實相當於1996年的8000多萬元。

更重要的是，《風》片為港產片開創了融入CG的想像空間。最明顯是當時面臨低潮困局的「喜劇之王」周星馳，隨即找到「無厘頭＋CG」這條新出路，2001年的《少林足球》和2004年的《功夫》都是跟先濤合作，再後來的《西遊・降魔篇》（2013年）和《美人魚》（2016年）更可視為《風》片風格的加強版了。

更進一步看，由《風》片開創的CG嘗試，亦在《英雄》、《狄仁傑》系列、《流浪地球》（2019年）等華語片身上得以延續，所以形容《風》片為劃時代作品絕對實至名歸。這部電影開拍於港產片「夕陽無限好」高峰期，卻上畫於「日薄西山」低潮期，但陰霾裡乍現的餘暉，其實也是映照着港產片新時代的曙光。

賭俠大戰
拉斯維加斯

王晶是天使抑或魔鬼

"The Conmen In Vegas"

年份｜ 1999 年
票房｜ 1776 萬元
特色｜港式商業喜劇、賭片之典型，萬梓良浮誇演出成為經典
彩蛋｜赴拉斯維加斯凱撒皇宮酒店、大沙漠等地取景；主要角色源自上一年作品《賭俠 1999》
導演｜王晶
編劇｜王晶
監製｜王晶
演員｜劉德華、張家輝、萬梓良、陳百祥、林熙蕾

王晶是港產片業界極具爭議的人物，不少人批評他「低俗」、「拍爛片」、「粗製濫造」，但在行內他卻以「對投資者有交代」、「對工作人員準時出糧」著稱。在整個九十年代，他作為導演或監製參與的港產片多達 80 多部，平均每年 8 部，又或者每一個半月就有一齣新戲，即便在最低潮日子仍維持一定產量。箇中也有佳作，例如在 1999 年他自監、自編、自導、自演的《賭俠大戰拉斯維加斯》，正可視為最經典的王晶作品之一。

《賭》片由劉德華和張家輝主演，並有萬梓良、陳百祥和林熙蕾參演，王晶自己也客串一角。該片的劇情沒什麼值得交代，無非是 King（劉德華飾）和化骨龍（張家輝飾）遠赴拉斯維加斯，憑智慧和賭技成功騙取不法商人 Peter 朱（萬梓良飾）的 40 億元贓款，屬典型的港產賭片格局。

不過最重要的是，該片身為一齣喜劇足夠好笑，特別是當年已甚少參演電影的萬梓良，憑着出色節奏感，加上符合角色設計之浮誇演技，營造大量爆笑效果。當中「米奇老鼠」、your spring pocket will be barbecued、被毒蛇咬等經典情節，至今仍為人津津樂道，甚至成為香港以至內地年輕人的次文化溝通素材。一齣喜劇能做到這種跨世代、跨地域傳播效果，無疑屬於成功。

再者，在當年社會氣氛低迷的香港，一部笑片能讓觀眾開懷大笑，亦可算是達到了本身的使命。該片錄得 1776 萬元票房，在 1999 年港產片排名第五位，正反映了觀眾的受落。

誠然，王晶平均每一個半月就有一齣新片，很多都沒有達到《賭》片的水準，甚至乎相當粗製濫造，難怪他會被批評為「爛片導演」。但另方面，王晶儘管專攻娛樂類商業片，但包括《賭神》（1989 年）、《鹿鼎記》（1992 年），以至後期的《黑白森林》（2003 年）、《提防老千》（2006 年）等，都可算是精品佳作，可見他並非沒能力拍出一套好片。

王晶在觀眾層面無疑毀譽參半，但他在行內就享有很好的口碑。例如對投資者來說，王晶最出名是不論成本百多萬元的小製作，抑或逾千萬元的大製作，他都幾乎可保證片商不會蝕本收場（所以才不斷有片商投資給他開戲）。換個角度看，他拍片的認真和用心程度，往往亦跟製作成本呈正比例。這亦能部分解釋到，有劉德華、張家輝、萬梓良等演出，並遠赴拉斯維加斯取景的《賭》片，為何水準相對較高。

另方面，對演員及幕後人員來說，王晶電影的薪酬屬於中等偏低水平，但勝在出糧永遠準時，從不會「拖尾期」，這在有着「拖糧拖到天荒地老」歪風（甚至會「走數」）的港產片業界，可說絕無僅有。

設想於那個低潮期的電影業，每年有幾多部片是因為王晶獲得投資者信任，才有機會開拍？又有幾多演員和幕後人員是憑着參與這些電影，賺到不拖糧的「吊命錢」，才可繼續在這行業掙扎下去，以至後來有機會發光發熱？

即便天王巨星如劉德華，九十年代中期曾表示不希望再拍黑幫片和賭片，以免自我重複。但隨着他自資創辦天幕電影公司（曾出品《九一神鵰俠侶》（1991 年）、《戰神傳說》（1992 年）等）嚴重虧損，欠下數千萬元巨債，加以電影市道漸走下坡，他後來亦是憑着主演王晶的《龍在江湖》（1998 年）、《賭俠 1999》（1998 年）等作品，再次扮演黑幫和賭徒，並再度贏得觀眾喜愛，才得以谷底翻身，捱過那段低潮期。

事實上，電影業不可否認要兼顧藝術價值和商業價值，個別作品容或可以「純藝術」或「純商業」，但行業整體若然過於偏側，恐難強健發展，畢竟從業員不可能只參與每五年一齣的王家衛電影。

有趣的是，王晶在《賭》片扮演在荷里活拍攝「鹹片」（色情電影）的導演 Handsome Wu（戲謔同期在荷里活發展的 John Wu 吳宇森），這也是王晶一貫自嘲橋段。講到底，不論「鹹片」或喜劇，若能令投資者賺錢、觀眾滿足、從業員有工開，便具有其意義。

少林足球

師兄弟吐一口烏氣

"Shaolin Soccer"

年份 ｜ 2001 年

票房 ｜ 6074 萬元

特色 ｜ 周星馳擺脫低潮、成功轉型之作，出色地把功夫、足球、CG、無厘頭元素共冶一爐

彩蛋 ｜ 背景設定為內地一個普通城市，大部分劇情在珠海取景（包括結局一幕的珠海大球場），
象徵周星馳全力進軍內地市場的野心；罕有地於上畫兩星期後再推出「加長版」，增加
10 分鐘片段，進一步催谷票房

導演 ｜ 周星馳

編劇 ｜ 周星馳、曾謹昌、馮勉恒、馮志強、盧薇

監製 ｜ 楊國輝

演員 ｜ 周星馳、趙薇、吳孟達、謝賢、黃一飛、田啟文、陳國坤、林子聰

《少林足球》於 2001 年 7 月在港上畫時，筆者先後 4 次買票入場觀看，身邊朋友看過 2 次或以上的也不在少數。這是非常罕見情況，除因這齣喜劇確實精彩，以及破天荒地推出「加長版」，更重要是對於鬱悶低沉已久的香港人，該片不但帶來歡笑，更有吐一口烏氣的振奮，可說是憑一齣電影提振了整個社會氣氛。

《少》片的劇情相信大家耳熟能詳，五師弟阿星（周星馳飾）一直熱愛功夫，但其「大力金剛腿」在現代商業社會似無用武之地，可是他堅持不放棄，苦苦思索如何發揚中國武術。後來想到「功夫加踢波」，遂召集輕功水上飄、鐵頭功、鐵布衫等師兄弟，再加上用太極拳守龍門的阿梅（趙薇飾），並由過氣球星、「黃金右腳」明鋒（吳孟達飾）擔任領隊，最終在全國超級盃擊敗魔鬼隊贏得冠軍，揚名立萬。

該片的劇情結構有別於典型的周星馳電影，他以往的角色雖然也大多天賦異稟，但性格上通常「無所用心」，胸無大志，只顧用特異功能賺錢或者追女仔。反觀《少》中的五師弟，從一開始就有堅毅眼神，對功夫有超常執着，即便窮困潦倒也不放棄；正因其誓死堅持，才有後來振奮人心的奇蹟逆轉。

如此角色定位，在所有周星馳電影實屬獨一無二，這亦要結

合到周星馳本人當時的處境。自 1997 年的《食神》後，他陷入了創作低潮期，包括《97 家有囍事》（1997 年）、《算死草》（1997 年）、《行運一條龍》（1998 年）、《千王之王 2000》（1999 年）的口碑和票房均欠佳，即便有一齣小品佳作《喜劇之王》（1999 年），卻仍缺乏重大突破。當時電影界不少人都在問，周星馳的時代是否已近尾聲，快將如八十年代末的許冠文般逐漸淡出，這種壓力他本人當然比誰都更清楚。

後來看到 1998 年的《風雲：雄霸天下》，用最先進電腦 CG 結合武俠漫畫創出驚人效果，周星馳於是想到「CG 加功夫再加『無厘頭』」，或可闖出新路。《少》片裡五師弟想到「功夫加踢波」時候的興奮，正是周星馳本人的寫照。

換言之，當時香港社會及周星馳自己都是低迷已久，但鬥志仍在，亟待一個機會博翻身。他把這種處境轉化為《少》片裡一眾師兄弟的遭遇，為該片注入充沛時代力量，並讓「只要有鬥志，武功就會返嚟」、「做人冇夢想，同條鹹魚有乜分別」、「你是最好的，你知道嘛」等對白，更能引起觀眾共鳴，不會顯得肉麻老土。

當年在戲院觀看《少》片時，不但笑聲不絕，很多幕情節更獲得全場鼓掌，實屬非常罕見。其中最熱烈的，正是劇情接

近中段時,一眾師兄弟遭「汽車維修員隊」百般侮辱,在最惡劣形勢下為尊嚴捨命一博,豁出去重燃鬥心,這可說也燃起了當時很多香港人「心中嗰團火」。

《少》片上畫後票房大收,並引起街頭巷尾議論,入場睇這齣戲已成為一種潮流壓力,未看過就難跟朋友溝通,這是香港電影業久未有過之盛況。及後片商還破天荒加入 10 多分鐘刪剪片段推出「加長版」,雖也招致一些批評爭議,但大部分觀眾都受落,最終讓該片票房達 6034 萬元,不但成為逆市奇葩,更破盡港產片歷來紀錄。

憑着叫好叫座,《少》片在翌年金像獎橫掃 7 項大獎,包括最佳電影、最佳導演,以及周星馳首度獲頒最佳男主角,可說是遲來的肯定。周星馳亦自始開創新階段獨特風格,以無厘頭幽默結合更易獲海外觀眾理解的功夫動作及 CG 特效,讓他晉身為國際級喜劇巨匠,從後來的《功夫》(2004 年)到近年的《美人魚》(2016 年)、《西遊・伏妖篇》(2017 年),都是在延續這條路線。

在執筆之際的 2020 年,香港社會及電影業因新冠疫情再陷低迷,很多人心情鬱悶,或可重溫《少林足球》以再次記起心中的夢想,重燃那一團火。最後,《少》片有一點相對受忽略,一眾師兄弟並非一出生就身懷絕世武功,而是自小刻

苦鍛煉，五師弟更加在失意時也從未荒疏練功；所以不但比賽時要有「火」，平日練習、下苦功、承受逆境的「火」可能更加重要，否則一鹹魚也只會變成偶爾煎香了的鹹魚，不配談論追求夢想。

無 間 道

港產臥底片的前世今生

"Infernal Affairs"

年份｜2002 年

票房｜5510 萬元

特色｜開創逆向、雙重臥底劇情結構，把港產臥底片推上高峰

彩蛋｜經典天台對峙一幕取景於北角政府合署，黃 Sir 在上環粵海投資大廈墮樓，Hi-Fi 店位於深水埗鴨寮街，劉健明和韓琛密會的戲院則是尖沙咀嘉禾港威電影城

導演｜劉偉強、麥兆輝

編劇｜麥兆輝、莊文強

監製｜劉偉強

演員｜劉德華、梁朝偉、黃秋生、曾志偉、杜汶澤、陳慧琳、鄭秀文

「臥底片」向來是港產片一大特色，有人認為這關乎香港長期作為殖民地的身份情結。而 2002 年的《無間道》把港產臥底片推上新的高峰，不但破天荒開創逆向、雙重臥底劇情結構，還影響了後來十多年的華語片軌跡。可以說，在那個灰濛的日子，《無間道》預示了香港電影業以至社會可望再創輝煌。

香港首批關於臥底的電影是 1977 年的《四二六》的和 1979 年的《行規》，兩片都有警察臥底潛入黑社會的情節，但只是作為支線，並非主要劇情。首部以臥底為主角及主線的港產片，則是 1981 年的《邊緣人》，講述一名警校學員（艾迪飾）被派到黑社會做臥底並破案的經歷。後來的臥底電影更如雨後春筍，包括《龍虎風雲》（1987 年）、《風雨同路》（1990 年）、《辣手神探》（1992 年）等。

對於港產臥底片的盛行，一般認為有三個主要原因。首先是在千禧年代之前，香港的黑社會組織一直活躍，特別是 1974 年廉政公署成立後，香港警隊加強打擊黑社會活動，開始頻繁派出臥底潛入黑社會查案，所以臥底之存在確實是香港一種特殊社會情況。其次，香港自 1842 年起被清廷割讓英國，加上是華洋雜處社會，不少人都面臨「雙重效忠」的處境、疑惑甚至焦慮，電影人和觀眾不免會把這種身份問題投射於臥底片，促進了該類型電影的創作環境和市場空

間。最後，從劇本角度看，臥底的矛盾身份先天就有利於營造劇情衝突效果，更直接說是易於「開戲」，難怪該類型電影「長拍長有」。

然而，一直到《無間道》之前，港產臥底片全都是關乎傳統的單向臥底關係，即由警方派臥底潛入黑社會。該片卻別出心裁，開創逆向、雙重臥底結構，不但有警方派到黑社會的臥底陳永仁（梁朝偉飾），還有由黑社會派到警隊做臥底的劉健明（劉德華飾）。

該片最具意味的也是劉健明的心態變化，他由一個黑社會小混混，加入警隊後憑着個人能力加上黑幫情報，逐漸平步青雲，晉升至高級督察，獲得光鮮亮麗身份，生活安穩美滿，劇情更暗示他在警隊備受器重，被視為明日之星，很有機會更上層樓。在這時候，原本的黑社會身份對於他已全無吸引力，視之為污點甚至是計時炸彈。他遂運用權力和計謀，出賣並剷除了當初派他入警隊的黑社會大佬韓琛（曾志偉飾），以為自始沒人知道其原本身份，能安心繼續走上康莊大道。豈料陳永仁意外獲悉了劉健明身份，引發兩人衝突，上演結局高潮一幕。

憑此創新劇情結構，加上出色而完整的劇本，以及高水準的導演、攝影和配樂效果，《無間道》成為一齣叫好叫座的經

典傑作，不但當年在市道淡靜下錄得超過 5500 萬元票房，又在翌年金像獎橫掃最佳電影、導演、編劇、男主角等 7 項大獎，後來更被荷里活片商買下版權，改編為馬田史高西斯執導，里安納度狄卡比奧、麥迪文和積尼高遜主演的《無間道風雲》（*The Departed*）。該齣美國電影於 2006 年上畫後，又奪得奧斯卡最佳影片、最佳導演、最佳改編劇本等大獎。須知道，以往只有港產片翻拍、改編外國作品，荷里活改編港產片尚屬首次，且還獲得極優異成績，可說是吐氣揚眉。

值得留意，《無間道》除了劇情結構創新，在拍攝手法上也有嶄新而成功的嘗試，特別是其冷色調、寬角度、長鏡頭、慢位移的畫面風格，可謂獨樹一幟，亦很匹配電影整體效果，從八十至九十年代初的火爆警匪片風格，轉為以劇情張力取勝的內斂風格，反映了時代演進。最令人印象深刻的當然是結局一幕，劉健明和陳永仁在大廈天台對峙，以寬闊靜默的維多利亞港為背景，不見拳來腳往、槍林彈雨，卻凸顯了兩人身份對立，連結起此前所有劇情，把張力推到最高峰。這些嶄新的風格和效果，也影響了後來不少港產片以至華語片，例如《寒戰》（2012 年）系列、《Z 風暴》（2014 年）系列、內地電影《全民目擊》（2013 年）等。

據了解，《無間道》的誕生本身也存在一些巧合成分。當年電影市道不景，導演劉偉強及編劇麥兆輝、莊文強拿着劇本

一直找不到片商願意投資，他們最初無意找劉德華、梁朝偉這些紅星主演，只打算拍攝一部成本約 500 萬至 800 萬元的中型作品，可是在市況極度低迷下，片商仍是認為算不過賬來。後來寰亞公司眼見 2001 年的《少林足球》票房突破 6000 萬元，覺得觀眾並無離棄港產片，問題只是有沒有話題之作吸引觀眾入場，於是豪賭一把決定開拍該片，並欽點劉德華和梁朝偉主演（另一傳聞是跟泰國「白龍王」有關，包括把片名由《無間行者》改為《無間道》），讓其成為製作成本達 2000 萬元的巨型製作，結果當然證明這次押注大獲成功。

《無間道》當年的成功，亦提振了不少電影人以至觀眾的信心，讓他們看到即便大環境惡劣，「香港製造」仍具有特色和實力，「香港品牌」仍有廣闊市場。某程度上，這齣電影也預示了香港電影業以至社會將在不久之後再創輝煌。

蕭條
CULT片
爆炸力

那個低潮期的香港電影

黃曉南 著

責任編輯
　侯彩琳
書籍設計
　姚國豪

插畫
YeungDraw 啊羊繪記

出版
　三聯書店（香港）有限公司
　香港北角英皇道 499 號北角工業大廈 20 樓
　Joint Publishing (H.K.) Co., Ltd.
　20/F., North Point Industrial Building,
　499 King's Road, North Point, Hong Kong
香港發行
　香港聯合書刊物流有限公司
　香港新界大埔汀麗路 36 號 3 字樓
印刷
　美雅印刷製本有限公司
　香港九龍觀塘榮業街 6 號 4 樓 A 室
版次
　2020 年 7 月香港第一版第一次印刷
規格
　大 32 開（130mm x 210 mm）240 面
國際書號
　ISBN 978-962-04-4675-7

三聯書店
http://jointpublishing.com

JPBooks.Plus
http://jpbooks.plus